Les Habitations à bon marché

Et un Art nouveau pour le peuple

Par JEAN LAHOR

34 GRAVURES

Librairie Larousse PARIS

à Maurice Barrès,
 son ami,
Jean Lahor

pour l'eurythmie

A M. GEORGES PICOT

*Le très honoré Président de la Société
des habitations à bon marché,
à laquelle étroitement se rattachent la Société
et l'œuvre que nous voulons fonder,
respectueusement je dédie ce livre.*

<div style="text-align:right">J. L.</div>

DU MÊME AUTEUR

Histoire de la littérature hindoue (Charpentier, éditeur).

L'Illusion, poésies, 3ᵉ édition, ouvrage couronné par l'Académie française; prix Vitet (Lemerre, éditeur).

Les Quatrains d'Al-Ghazali, poésies (Lemerre, éditeur).

Le Cantique des cantiques, traduction en vers (Lemerre, éditeur).

La Gloire du néant (Lemerre, éditeur).

W. Morris et le mouvement nouveau de l'art décoratif (Eggiman, éditeur, à Genève), épuisé.

L'Art nouveau, son histoire, l'art nouveau à l'Exposition, l'art nouveau au point de vue social (Lemerre, éditeur).

L'Art pour le peuple à défaut de l'art par le peuple. Brochure (Librairie Larousse), épuisé.

Une Société à créer pour la protection des paysages. Brochure (Lemerre, éditeur).

DU DOCTEUR CAZALIS

La Science et le mariage (Doin, éditeur, Paris), épuisé.

Les Risques pathologiques du mariage, des hérédités morbides et d'un examen médical avant le mariage. Brochure (Imprim. Ch. Van de Weghe, Bruxelles), épuisé.

EN PRÉPARATION

Essai de zootechnie humaine (La santé des producteurs. Les croisements. Le moment de la conception. L'enfant dans le germe. La culture de l'enfant ou la pédotechnie avant et après la naissance. La création de la santé et de la beauté physiques, intellectuelles, morales).

Le Végétarisme aux points de vue thérapeutique, hygiénique et social.

LES HABITATIONS
A BON MARCHÉ

ET UN ART NOUVEAU POUR LE PEUPLE

Par M. JEAN LAHOR

34 Gravures

L'art à tous, en tout et partout.

LIBRAIRIE LAROUSSE — PARIS

17, RUE MONTPARNASSE. — SUCCURSALE, RUE DES ÉCOLES, 58

Les Habitations à bon marché

et un Art nouveau pour le peuple (1).

I

On travaillera utilement pour la race, en ayant souci de tous ceux qui s'étiolent, s'avilissent, se dégradent en d'immondes logis et par ces immondes logis mêmes.

<div style="text-align:right">

Lord ROSEBERY.
(Dans une réunion publique pour les
élections municipales.)

</div>

Médaille de la *Société française des habitations à bon marché*; par Chaplain.

CES belles paroles de lord Rosebery auraient pu être, et à meilleur droit encore, de l'un des nôtres; car l'idée de l'habitation ouvrière est d'origine française (2), et

(1) Voir l'excellent rapport, qui pour cette étude m'a été si précieux, de M. Maurice Lebon, rapport fait au nom du jury de la classe 106 sur l'état et les conditions des logements ouvriers en 1900 (*Bulletin de la Société française des habitations à bon marché*, 1901). Voir aussi les bulletins de cette Société, l'*Atlas Hartman*, publié par elle, et le livre de M. Ch. Lucas, *Étude sur les habitations à bon marché en France et à l'étranger*, avec bibliographie.

(2) La première idée de l'habitation ouvrière remonte aux sociétés minières établies sur la frontière franco-belge de 1810 à 1835. A Mulhouse, en 1835, M. Kœchlin conçut l'idée d'offrir un logement sain avec jardin à trente-six mé-

n'est-ce pas la même pensée que M. Georges Picot a exprimée avec éloquence tout le long de ce petit livre, qui devrait être en chaque bibliothèque populaire, et en bien d'autres, mais qui sans doute n'y est pas : *Le Devoir social et les habitations à bon marché ?*

Le problème des habitations à bon marché est aujourd'hui pleinement résolu ; et cette solution est l'un des legs précieux du siècle qui finit à celui qui commence.

Il faut dire « habitations à bon marché » plutôt qu' « habitations ouvrières », puisqu'elles ne sont pas destinées aux ouvriers seulement, mais le sont aussi aux petits employés, aux petits fonctionnaires, dont on parle beaucoup moins, dont on ne parle pas assez, à tous ceux en un mot qui gagnent peu ou n'ont que des revenus très modestes.

Je vais montrer quelques types de ces habitations, et rappeler comment à travers la France et l'Europe se sont créées et se créent de plus en plus ces œuvres d'un si haut intérêt social.

Voici l'une de ces maisons récemment construites à Puteaux, en face du splendide panorama de la Seine, du bois, de Paris. Elle appartient à un groupe d'habitations élevées par une société coopérative, *La Famille de Puteaux*, ayant pour président un industriel de ce pays, M. Huillard, l'un de ces patrons qui par leur intelligence et leur grand cœur honorent le patronat. Cette maison d'agréable aspect, presque élégante, dont les volets, les bois apparents, peints dans la teinte vert d'eau justement à la mode, font une tache heureuse sur le ton chaud de la meulière (elle est construite en meulière, brique et pierre), et qui pour décor de fond a donc le paysage de la Seine et l'océan de Paris, se compose au rez-de-chaussée de deux pièces et d'une cuisine, de trois pièces au premier étage, et d'un grenier, d'une cave, d'un petit jardin. Elle a coûté, le prix du terrain compris, 7 310 francs. Le terrain n'était que de 5 à 6 francs le mètre. Le loyer réel en est de 230 francs par an, ainsi *de moins d'un franc par jour, et pour une famille de cinq à six personnes*. Mais l'amortissement, c'est-à-dire la somme payée tous les ans par le sociétaire en vingt-cinq ans, s'il veut acquérir la maison, est de

nages d'ouvriers. D'autres patrons l'imitèrent sur une petite échelle en beaucoup de localités de l'est et du nord de la France. En 1851, Jean Dollfus, reprenant l'idée, la développa et créa la société qui devait donner à douze cents familles douze cents maisons isolées avec jardin aussi, et dont le locataire pouvait devenir acquéreur. En Angleterre, les efforts semblables de lord Shaftesbury, secondés par le prince Albert, datent de 1841 à 1848.

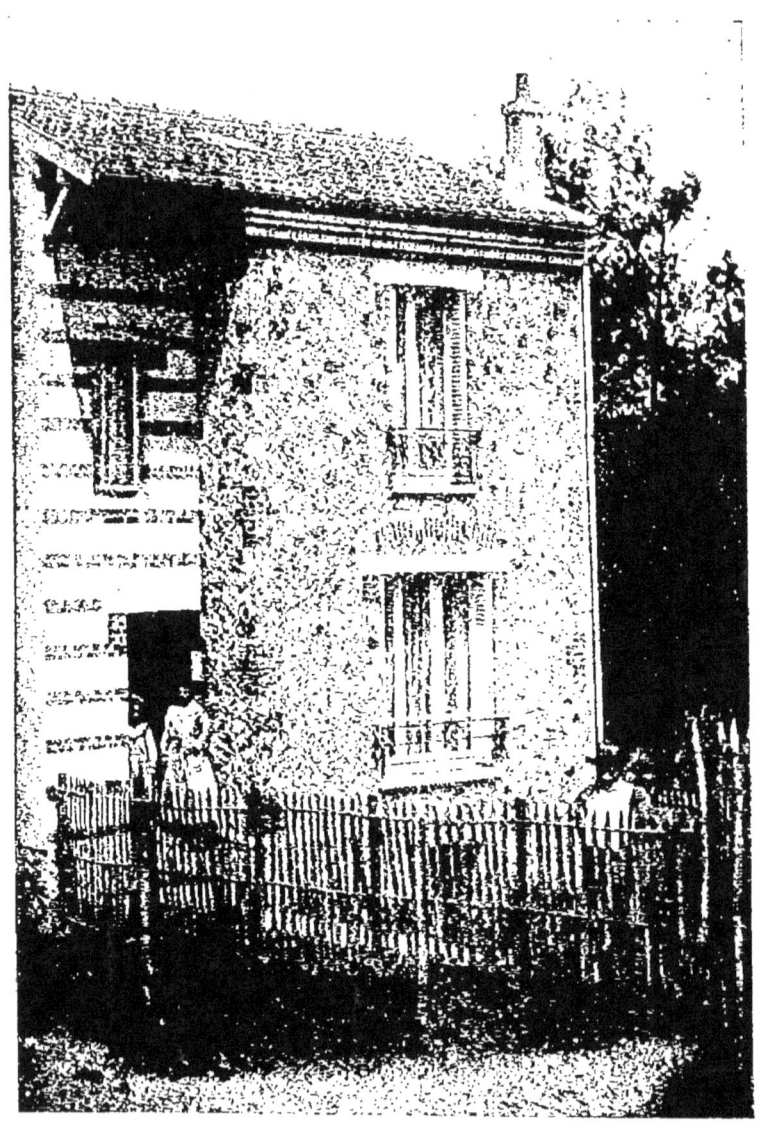

Une maison de la société *La Famille de Puteaux*.

169 francs, ce qui fait à payer en tout 399 francs. Disons que ce type ne convient guère qu'à des ouvriers gagnant de 60 à 80 centimes par heure, au moins 6 francs par jour. La même société se propose de réaliser bientôt la maison convenant au plus grand

nombre, et ne coûtant que 4000 ou 5000 francs, comme il en est déjà beaucoup, mais plus loin de Paris.

M. L. Benouville a fait pour M. Laîné, à Beauvais, des maisons qui coûtent 2 800 francs, et dont le loyer est de 140 francs. Elles se composent d'un sous-sol avec passage pour aller au jardin, buanderie, bûcher, water-closet, d'un rez-de-chaussée, avec grande salle et deux chambres, et d'un grenier.

Pour 3 200 francs, il en a construit d'autres, qui ont un premier étage comprenant deux chambres et un grenier, en plus du rez-de-chaussée, où sont prises une grande salle et une chambre. Le loyer est de 160 francs.

Le terrain coûte 1 franc le mètre; les matériaux sont la brique du pays et le moellon de Saint-Maximin (1).

Voici un autre type d'habitation à bon marché : il est anglais. Ici, c'est la même maison répétée tout le long d'une rue ou d'une route, formule architecturale que très fréquemment l'on rencontre dans les villes anglaises, comme en des cités ouvrières, mais qui plaît peu au goût français. Un vaste quartier, le *Shaftesbury Park*, au sud de Londres, est formé de ces maisons à bon marché, maisons identiques sur toute une rue ou tout un côté, toute une partie d'une rue, mais, en leur ensemble ou isolément, fort plaisantes de lignes et de couleurs.

Fondée en 1867, la *Compagnie générale des habitations ouvrières* (*Artisans', Labourers' and general Dwellings C*ie), qui était due tout d'abord, chose peu habituelle à Londres, mais moins rare dans les comtés du Nord, à une coopération d'ouvriers, dès 1874, élevait près de *Clapham Junction* douze cents maisons, tout un quartier, ce *Shaftesbury Park*. Le prix moyen des maisons revenait à 6 000 ou 7 000 francs.

Ces maisons sont divisées en cinq classes, dont les loyers sont

(1) Un autre type de M. Benouville est celui que nous reproduisons d'une maison de 9 500 francs, mais qui contient deux habitations, louées chacune 275 francs. Chaque habitation se compose d'un sous-sol, avec caveau, bûcher, buanderie, water-closet, d'un rez-de-chaussée avec grande salle et cuisine, d'un premier étage avec trois chambres, d'un deuxième étage avec deux chambres, et d'un grenier.

En supprimant le deuxième étage, et en le remplaçant par le grenier, la maison ne coûte que 8 200 francs et n'est louée que 200 francs.

Une disposition heureuse dans les maisons de M. Benouville est l'aménagement au rez-de-chaussée d'une grande salle, où la famille et ses amis peuvent se réunir à l'aise : c'est la large pièce que l'on voit dans presque toutes les maisons de paysans. M. Benouville observe avec raison que la plupart ou beaucoup des ouvriers sont d'anciens paysans ou des fils de paysans, gardant volontiers leurs coutumes rustiques. M. Ch. Lucas, dans son excellent livre sur les habitations à bon marché, recommande aussi cette salle commune, pour lui « base aussi bien morale que matérielle de la maison ouvrière ».

d'un peu plus d'un franc ou de 2 francs par jour. Celles de la première classe se composent de trois pièces, une chambre à

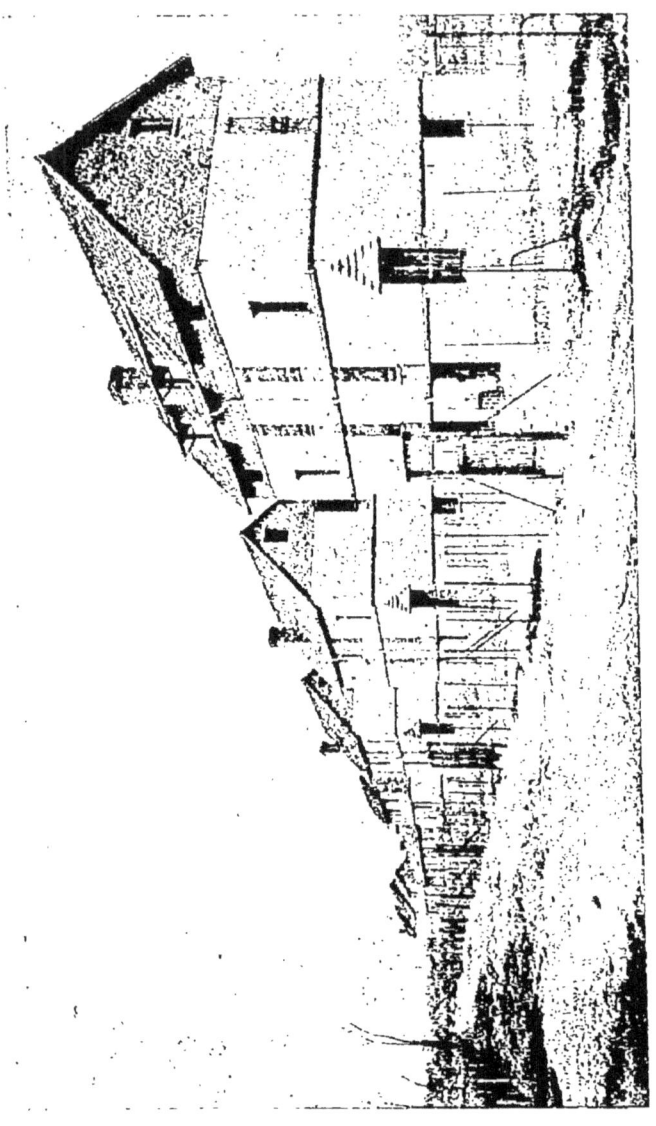

Maisons ouvrières de M. Benouville, près de Beauvais.

coucher, un salon, une salle à manger. Les maisons de la cinquième classe n'ont que deux chambres et un parloir. Toutes

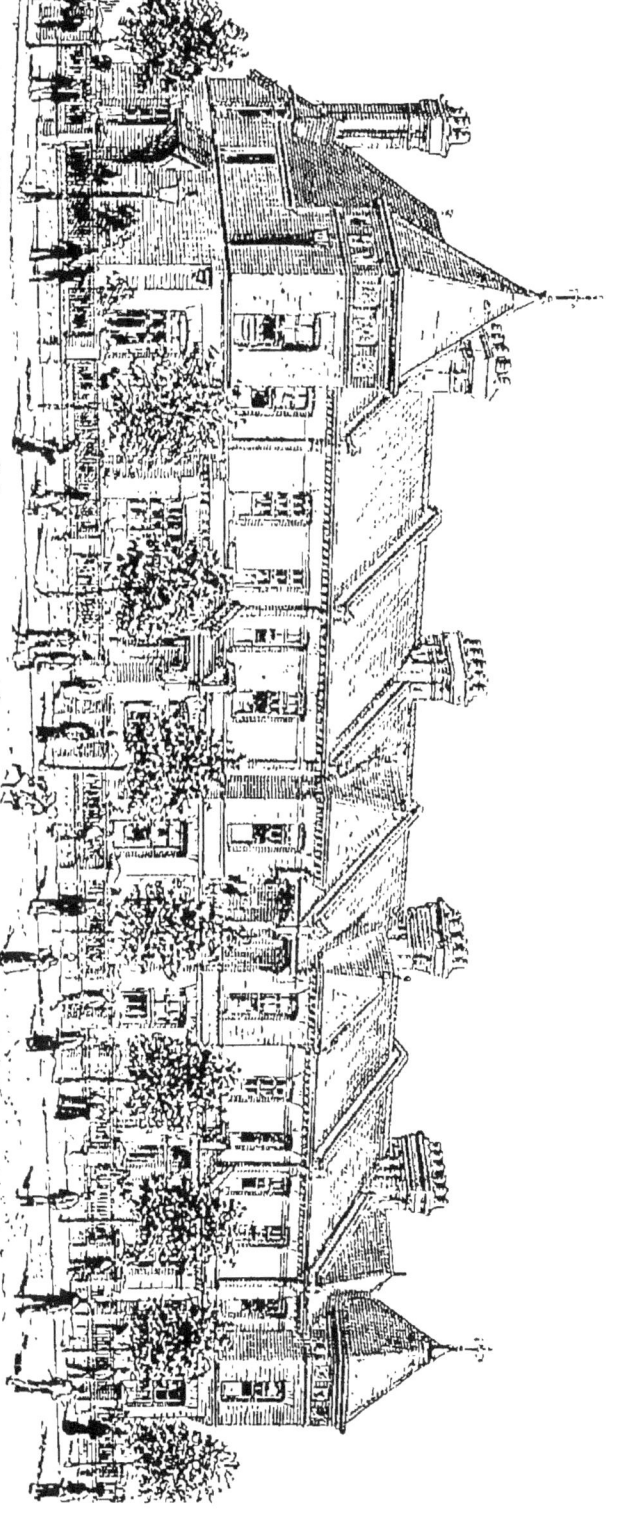

Maisons de 1re classe de la Compagnie générale des habitations ouvrières de Londres (Shaftesbury Park).
(The Building News.)

Maisons de 2e classe de la Compagnie générale des habitations ouvrières, de Londres-Shaftesbury Park).

(The Building News.)

ont une cuisine, une laverie, un petit jardin, une petite cour, l'eau à volonté et le « tout à l'égout ». Les architectes ont su réunir ces maisons en groupes de six ou huit, groupes dont ils ont varié les façades, pour créer ainsi avec chacun d'eux un ensemble décoratif. Quand de nombreuses demandes sont faites pour l'une de ces maisons, on préfère, à mérite égal, l'ouvrier qui gagne le moins. Toutes les contributions sont payées par la compagnie.

Les ouvriers ou les artisans, locataires de ces maisons, quand ce sont des artisans ou des ouvriers, gagnent à l'ordinaire de 7 à 10 francs par jour.

Au centre de tous les îlots qui composent ce *park* est un *hall* destiné aux réunions, services religieux, concerts, bals, conférences, et, à côté, est une bibliothèque avec salle de lecture et salle de billard, un cercle en un mot.

Depuis la construction du *Shaftesbury Park*, des *parks* semblables se sont élevés, le *Queen's*, le *Noël Park*, appartenant à la même société, et d'autres sont l'œuvre de compagnies qui ont cherché à l'imiter.

Cette société donne un intérêt de 5 pour 100 environ.

Lord Beaconsfield, en 1874, après avoir vu cette belle création, disait : « Je n'ai jamais, dans ma vie, éprouvé une plus vive surprise qu'en visitant cette petite ville ; son succès est de ceux, en effet, qui assurent l'élévation progressive du peuple. J'ai toujours pensé que rien ne protège mieux la civilisation que le logement, qui est l'école de toutes les vertus domestiques ; sans un intérieur agréable, en effet, l'exercice de ces vertus est impossible. »

On remarquera qu'en ces deux types de maisons apparaît une chose, qui est ou qui était nouvelle : un peu d'élégance, quelque souci d'art en leur décor extérieur. Autrefois, pour l'habitation à bon marché, on ne pensait à fournir que le nécessaire, que l'utile, sans songer encore à l'agréable ; mais, ce peu d'élégance, n'est-ce pas déjà également utile et même nécessaire (1) ?

Voici un autre type, celui-ci idéal et réalisé toutefois : c'est le délicieux *cottage* anglais, ouvert et offert par la *Société du Port-Sunlight*, la grande fabrique de savon, à ses ménages d'ouvriers, et que nous avons vu à Vincennes en 1900.

Je dis offert, car, à Port-Sunlight, comme à Essen chez les

(1) Parmi les maisons ouvrières qui, en France, présentent déjà cette recherche d'un peu d'élégance, je signalerai celles du *Foyer villencuvois*, construites par une société anonyme coopérative, à Villeneuve-Saint-Georges. Les types en sont divers et se composent de maisons isolées et de maisons jumelles. Le prix de revient le plus bas est de 4350 francs ; le plus élevé, de 8240 francs. M. Paul Simon en est l'architecte.

Construction projetée pour école, salle de lecture et bibliothèque pour ouvriers (*Shaftesbury Park*).

Krupp, au Creusot chez les Schneider, à Noisiel chez les Menier, ce sont les frères Levers, les Krupp, les Schneider et les Menier qui généreusement supportent en la location de ces maisons une partie du prix de revient trop élevé. J'en félicite ces messieurs et d'autres, qui ont fait ou font de même. Ce sont comme des dons princiers qu'accordent ces grands chefs d'industrie à leurs ouvriers ou employés, et c'est juste, et c'est fort bien, car l'on n'est jamais trop magnifique. Mais nous sortons ici des conditions habituelles et je dirai nécessaires de ces habitations à bon marché. A des avances doit se borner, en principe, toute l'aide apportée à leur construction. Les habitations à bon marché, un jour peut-être, seront ainsi plus ou moins élégantes et charmantes : qui le demande plus que nous ? Mais, si on les veut très nombreuses, il ne faut pas compter sur des exceptions, sur des dons royaux de millionnaires ou de milliardaires ; il faut que l'œuvre ne coûte rien et rapporte même à qui l'entreprend.

Après la maison isolée, et le cottage, et les groupements de maisons ou de cottages dans ces étonnantes cités ou ruches ouvrières, créées par les grands industriels que j'ai rappelés, voici la maison à plusieurs étages et à plusieurs logements, la seule possible très souvent. Toutes les maisons familiales ne peuvent s'élever, en effet, que plus ou moins loin des villes ou de leur centre (1).

Assez élégantes aussi les maisons ouvrières élevées par la Caisse d'épargne de Troyes, dont le prix de revient est de 6000 francs. Le type adopté est celui du rez-de-chaussée, qui permet des économies sur le chauffage, diminue la fatigue de la ménagère, lui rend la surveillance plus facile. L'architecte en est M. Senet.

J'aime aussi les habitations construites à Argenteuil par la société anonyme coopérative *Le Toit familial*, dans les prix de 6 000 à 7 000 francs environ (MM. Leseine et Toulon, architectes), et celles de la *Société bordelaise des habitations à bon marché*, dont les maisonnettes à rez-de-chaussée ou les maisons à un étage, de types très divers, reviennent à 6 000 ou 8 000 francs.

A signaler enfin, bien que trop coûteuses, mais pour l'excellente intention dont elles témoignent, et leur élégance, leur variété de construction, leur distribution ingénieuse, leur confort, les villas construites par M. Just. Lisch, l'architecte de la Compagnie de l'Ouest, à Colombes, et destinées à des employés de situation moyenne.

(1) Ceux qui les habitent et travaillent à la ville ont presque toujours la dépense en plus du tramway ou du chemin de fer pour s'y rendre ou en revenir. Des compagnies accordent à ces travailleurs d'importantes réductions de tarif sur quelques trains du matin et du soir.

Il est donc nécessaire qu'une entente s'établisse toujours, qui parfois est difficile, entre le groupe *extra muros* des maisons à bon marché et ces compagnies, et que celles-ci aident celles-là, puisqu'elles se rendent de mutuels services.

UN ART NOUVEAU POUR LE PEUPLE.

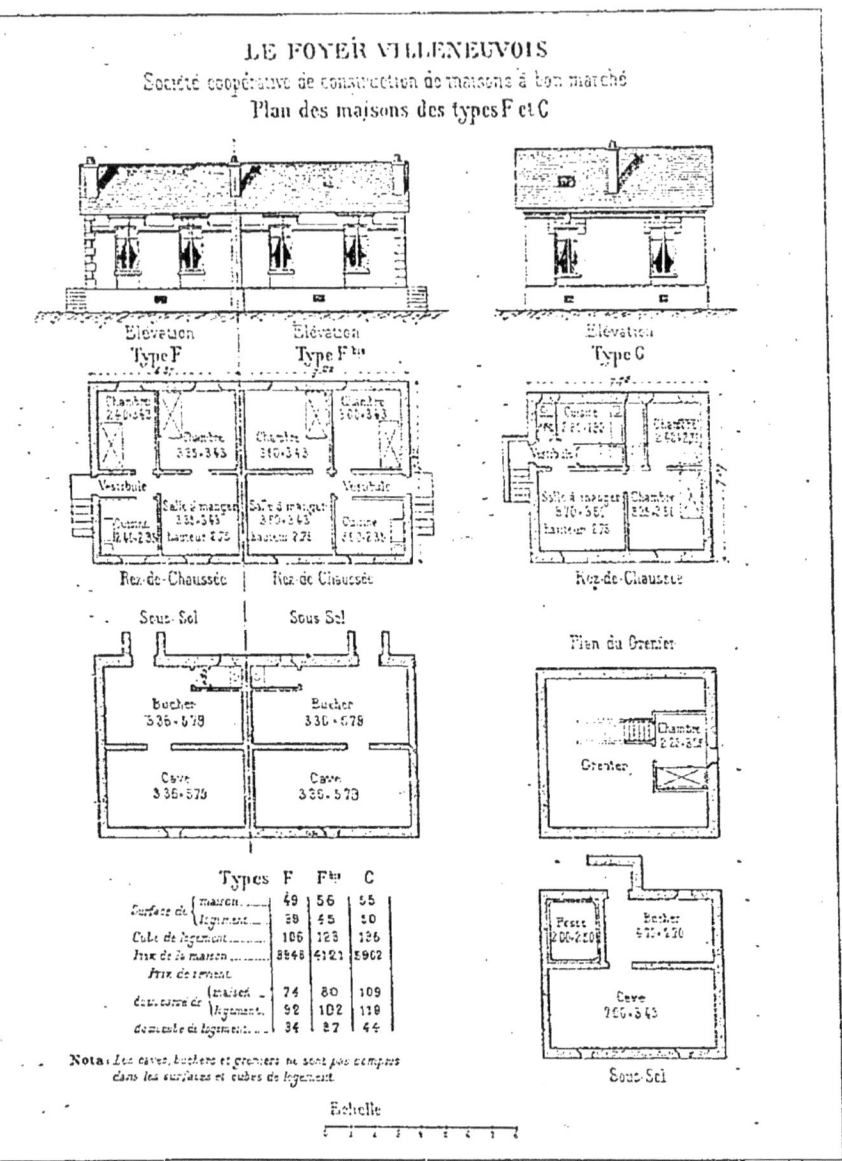

Types de maisons d'une société de Villeneuve-Saint-Georges.
(Album Hartman, publié par la *Société française d'habitations à bon marché.*)

Pour ceux qui ne peuvent se tenir loin de leur travail, de leurs affaires, ou ne quittent que tard leur magasin ou leur office, il fallait l'habitation collective à plusieurs étages. L'on comprend du reste l'économie pour la famille, faite par le retour du mari, ve-

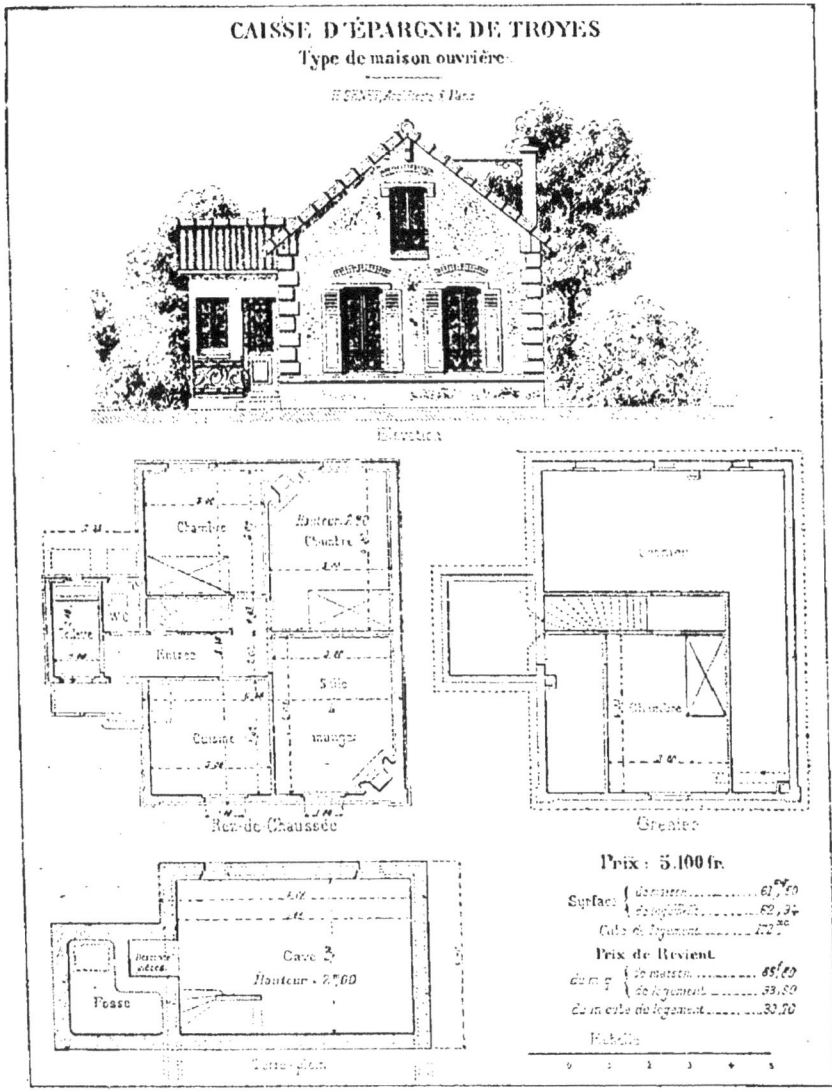

Type de maison construite par la Caisse d'épargne de Troyes.
(Album Hartman.)

nant très régulièrement déjeuner ou dîner, au lieu d'aller pour ses repas au cabaret, à la taverne, souvent dangereux, coûteux toujours; et cet avantage peut compenser même assez largement parfois une augmentation de loyer.

UN ART NOUVEAU POUR LE PEUPLE.

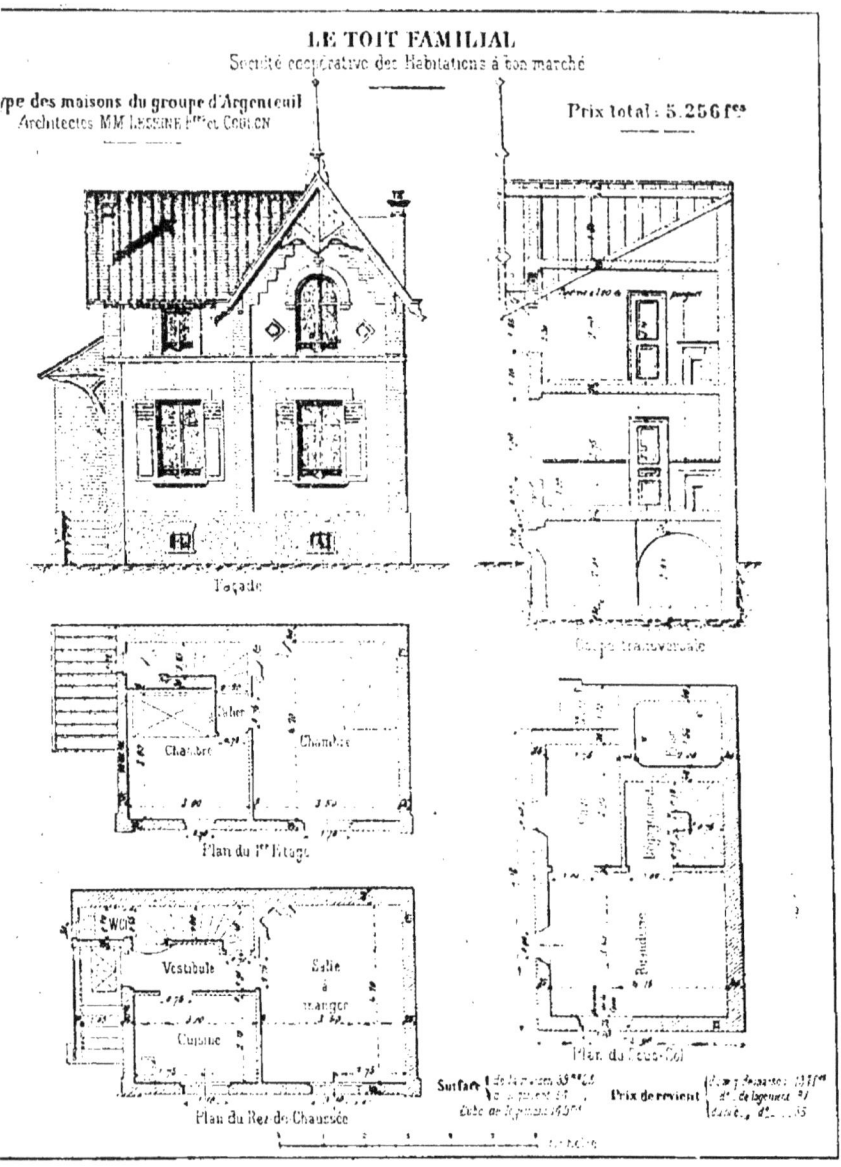

Type de maison d'une société d'Argenteuil.
(Album Hartman.)

La maison-caserne, qui fut la forme première de la maison collective, et que nos Français généralement n'aiment pas, est, au contraire, fort en faveur à Londres. Bien aménagées, bien

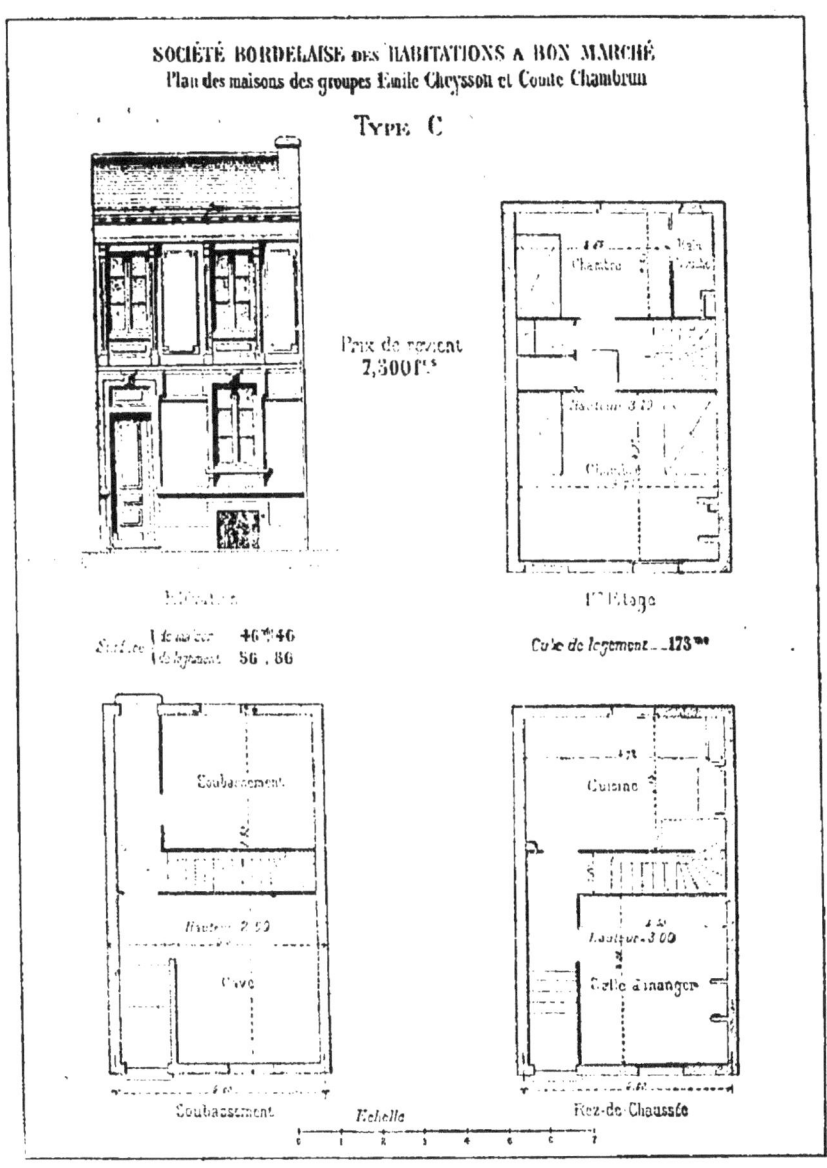

Type de maison d'une société de Bordeaux.
(Album Hartman.)

tenues, d'une hygiène parfaite, ces maisons ont été, à Londres, construites en grand nombre par des sociétés puissantes, par

l'*Association métropolitaine pour l'amélioration du logement des classes ouvrières*, créée dès 1845; par la *Fondation Peabody*, qui date de 1862; par la *Compagnie des logements perfectionnés* (*The Improved industrial dwellings Company*), qui date de 1863 et eut un président si remarquable en sir Sidney Waterlow; enfin par la *Société pour l'amélioration de la condition des classes laborieuses*, présidée par lord Shaftesbury.

A elles seules, *The Improved dwellings Company*, qui, à Londres, construit des maisons collectives, et *The Artisans', Labourers' and general dwellings Company*, qui étend son action à beaucoup de villes anglaises, disposent chacune d'un capital de plus de 50 millions. Et je ne rappelle là que les sociétés d'Angleterre, ou de Londres surtout, les plus importantes et les plus connues.

Voyons les maisons-casernes de la *Compagnie des logements perfectionnés*. Ce sont de grands bâtiments à cinq étages, isolés comme ceux d'un collège et, comme ceux d'un collège, séparés par une large cour où jouent les enfants. De larges baies ouvertes dans les escaliers de pierre, et des galeries parfois pour les logements qui n'ouvrent pas sur le palier, laissent entrer largement l'air et la lumière : pas de corridors sombres, la propreté partout et les règlements d'hygiène partout strictement observés (1).

Le prix moyen de location de trois chambres est ici d'un peu plus de 400 francs par an; celui d'une chambre de 137 francs environ.

Le salaire moyen des chefs de famille habitant ces maisons est d'à peu près 6 francs; le prix du logement est payable par semaine. Le versement a lieu tous les lundis matin.

Une sélection est faite parmi ceux, nombreux toujours, qui demandent ces logements, d'après les renseignements fournis sur leur conduite et leur solvabilité; et les familles ayant plus

(1) « Les principes qui avaient dominé dans la construction de ces logements étaient de les faire, dit M. Picot (livre cité), aussi séduisants que possible, afin que les locataires fussent un peu fiers de leur intérieur et qu'ils finissent par puiser en leur habitation cette dignité, ce respect d'eux-mêmes, qui est la base de tout progrès moral. »

« Je pense que nous devons rendre le *home* aussi séduisant et commode que possible et développer par là tous les sentiments de famille, » disait sir Sidney Waterlow.

Enfin, l'on voulait assurer à chacun des logements avec le nécessaire, une parfaite indépendance, pour que, la porte fermée, chaque locataire se sentît bien dans son *home*.

ou moins d'enfants, et repoussées si souvent par les logeurs, sont admises de préférence (1).

Les actionnaires de cette société reçoivent en général 5 pour 100 de leur argent.

J'ai parlé de la *Fondation Peabody* ; elle mérite qu'on s'y arrête. M. Peabody était un Américain qui, en 1862, légua plus de 12 millions de francs pour la construction de maisons-

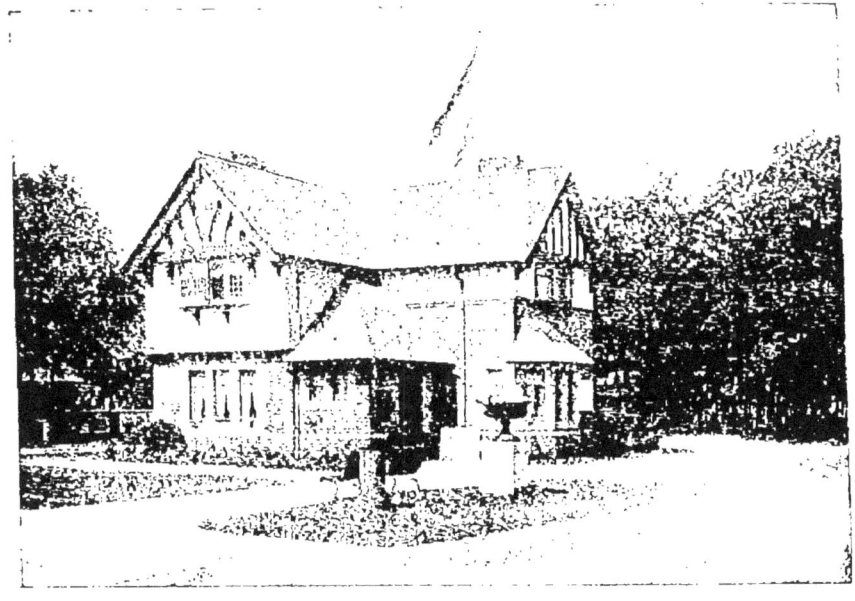

Maison ouvrière anglaise de la *Société du Port Sunlight.*

casernes en plein Londres. L'intérêt du capital (il est de 4 pour 100 environ) devait servir, dans sa pensée, et sert, en effet, à construire chaque année des maisons nouvelles. « L'espérance du donateur, était-il dit dans son testament, est qu'après un siècle les recettes annuelles provenant des loyers aient atteint un tel chiffre, qu'il n'y ait plus à Londres un seul travailleur pauvre dans l'impossibilité d'obtenir, à un taux correspondant à son faible salaire, un logement confortable et sain pour lui et sa famille. »

(1) La dureté abominable de certains propriétaires ou gérants repoussant ou chassant les ménages qui ont des enfants est encore une cause, parmi tant d'autres, de notre dépopulation.

Si l'intérêt ne baissait pas, au centième anniversaire de la mort du donateur, la dotation, dit M. Picot, dépasserait 2 milliards et logerait 350 000 familles (1).

Sur l'emplacement de l'ancienne prison de Milbank, le *County Conneil* inaugure en ce moment tout un quartier d'habitations à bon marché qui, le jour où elles seront finies et occupées, logeront encore une population de 70 000 âmes.

En voyant ce qui s'est fait déjà et continue de se faire en Angleterre et ailleurs, n'a-t-on pas le droit d'espérer que *partout où on le voudra*, avec un peu d'intelligence et d'efforts, et sans même qu'il soit besoin de générosité (il est bon que l'on puisse se passer d'elle, car toutes les qualités hautes sont rares en cette médiocre humanité), on parviendra aisément à faire disparaître des nations dites civilisées cette lèpre immonde, le logement, la maison, le quartier fétides, insalubres, trop encombrés, avec toutes les laideurs, les maladies, les promiscuités, avec les déchéances physiques et morales qu'ils entraînent.

En France, nous n'aimons donc pas ces maisons-casernes; mais l'on a, dans nos villes, élevé des maisons collectives à très bon marché qui vraiment sont des modèles en ce genre de constructions. Je vais en montrer deux : l'une à Lyon, l'autre à Saint-Denis.

Voyons l'une des maisons de la *Société lyonnaise des habitations et de l'alimentation à bon marché*, dont M. Mangini, le président, mort cette année, fut l'âme et le cerveau, une âme et un cerveau très nobles (2). Je visitais l'une de ces maisons avec lui.

(1) Une statistique a montré que la mortalité, surtout des enfants, dans les maisons Peabody, y était moindre qu'ailleurs, que les naissances y étaient plus nombreuses, et que ces logements avaient ainsi une heureuse influence sur l'hygiène et sur la moralité de ceux qui les habitent.

(2) Je rappellerai, en effet, que M. Mangini n'a pas seulement créé ces habitations à bon marché presque parfaites. A Lyon encore, il a créé le restaurant populaire à bon marché, œuvre excellente, qui complète l'autre, et que depuis on a imitée à Genève, à Grenoble aussi, mais qui manque, il semble, à Paris. De plus, M. Mangini a édifié à Hauteville, au pied des forêts du Jura, un sanatorium modèle, un sanatorium populaire (nous n'en avions pas avant celui-là). Enfin, dans la presqu'île de Gien, devant la mer bleue, sur l'un des plus merveilleux rivages de la Méditerranée, au milieu de végétations toujours vertes, il a retrouvé le paradis perdu, et il l'a retrouvé pour l'ouvrir à cinq cents enfants malades ou malingres. Voilà, certes, une vie bien remplie et qui donne un grand enseignement; car elle montre ce que peut accomplir une volonté ferme unie à une intelligence généreuse, et aussi tout ce dont est capable, sans recourir à l'État, l'initiative privée. Peut-être, si M. Mangini n'était mort, aurait-il mis à exécution certains projets dont je lui parlais, qui l'intéressaient et qu'il approuvait; peut-être aurait-il voulu mettre un peu d'élégance, quelque charme, en ces intérieurs modestes, un peu

La société en possède aujourd'hui cent vingt. Cette maison en pleine ville, à quelques pas du Rhône, ne se distinguait nullement des autres, n'avait pas l'air d'une maison pauvre. Nous sonnons au deuxième étage; deux ouvrières nous reçoivent. Leur logement se compose de trois pièces, toutes les trois larges, bien éclairées, et dont l'une, aussi spacieuse, sinon plus spacieuse, que les autres, sert de cuisine, de salle à manger et d'atelier; eau à volonté, et dans l'appartement, non sur l'escalier, le water-closet sans odeur. Tout cela coûte 275 francs par an, donc, par jour et pour deux ou trois personnes, 75 centimes environ.

Comme après cette visite, qui m'avait étonné et charmé (je ne connaissais pas encore la question), je demandais à M. Mangini, riche et qui volontiers donnait, ce que lui coûtaient ses maisons, et ses deux restaurants populaires, où j'avais le matin pris des nourritures également très saines et à bon marché : « Mais si tout cela me coûtait, me répondit-il, je n'aurais pas de mérite. » Le mot était noble et était juste. Il faut, en effet, je l'ai dit, que toutes ces œuvres qui semblent généreuses seulement, et qui le sont, il faut que toutes ces entreprises, créées d'abord, puis entretenues par un juste sentiment de pitié humaine et un sens très large des vrais intérêts sociaux, soient encore de bonnes affaires (si déplaisant ici que ce mot paraisse), pour ne décourager jamais et pour encourager plutôt les capitalistes, grands ou petits, désireux d'y prendre part. Le mérite est, en effet, de si bien compter en ces entreprises et de les si bien gérer qu'elles ne coûtent rien, mais rapportent, ce qui permet qu'elles durent, se développent, se perfectionnent, s'étendent. Disons tout de suite que l'argent placé dans les constructions à bon marché rapporte généralement de 3 à 3 1/2 pour 100 et souvent davantage, plus ainsi que des consolidés anglais ou d'autres fonds d'État. Ce sont donc là des affaires, pour ne pas dire des spéculations, plutôt bonnes, et qui en vérité réhabili-

de décor, simple et sobre, sur les murs nus et tristes et plutôt laids de ses logements d'ouvriers. En tout cas, il avait fait apposer déjà, comme je l'en avais prié, les larges et lumineuses estampes de Rivière, les beaux paysages de France et de Paris, sur les murailles vides et grises de ses restaurants populaires. Dans ces restaurants viennent pendant une heure se reposer les ouvriers harassés et noirs de travail, au sortir de l'usine : n'est-il pas bon de ranimer, d'éclairer un peu leurs pensées, leurs âmes, leurs yeux, devant ces sortes de fenêtres ainsi ouvertes sur des lointains, sur des paysages charmants ou sublimes, qu'autrement, sans doute, ils ne verraient jamais? C'est ce que M. Mangini avait compris et s'était empressé de faire.

teraient un peu le capital, s'il en avait besoin. Elles sont, en effet, profitables à tous, aux travailleurs d'abord et même aux petits rentiers, à ces pauvres, à ces humbles, dont elles allègent la vie si dure, et elles rendent dès lors service à la société tout entière qui n'a qu'avantage à voir diminuer la misère, pour elle toujours plus ou moins coûteuse, semeuse d'envie, de haines, de révolutions. Le procès me paraît donc gagné de ces entreprises très utiles, très nécessaires, très urgentes.

Aussi, je suis étonné que beaucoup de capitalistes, qui volontiers se contenteraient pour une partie de leurs capitaux de placements modestes, mais sûrs, de placements de *pères de famille* (et n'y a-t-il pas, en tous ces malheureux et ces humbles comme une grande famille à adopter et protéger encore, après la nôtre ?) n'aillent pas davantage porter leur argent à ces sociétés de construction ou de crédit qui, toutes ou presque toutes, jusqu'ici, ont réussi ou réussissent. C'est qu'elles sont peu et mal connues, je le crois, et je me plais donc à les faire connaître et apprécier.

J'ai dit qu'une de ces maisons modèles était encore celle de la *Société des habitations économiques* de Saint-Denis. Comme la maison de Puteaux, ces maisons de Saint-Denis, construites par M. Guyon, ont un extérieur agréable : quelques mosaïques en décorent la façade, dont les persiennes sont d'une couleur vert pâle très plaisante.

En bas, un vestibule et la loge du concierge commandent deux maisons que réunit un escalier commun ; cette disposition géminée apporte dans leur construction une importante économie. Chaque étage comprend deux logements. Ces logements sont de quatre pièces : deux chambres, une salle à manger, une cuisine, toutes ces pièces donnant sur une antichambre qui les fait indépendantes et où se trouve le water-closet bien aéré, installé à effet d'eau et avec application du tout à l'égout.

La maison, bâtie sur caves, a une cour très grande où peuvent jouer les enfants, comme dans les maisons de Londres, et dans cette cour une buanderie commune aux locataires. L'hygiène, le confort de ces maisons ne laissent rien à désirer, et ces appartements, suivant l'étage, ne coûtent que de 250 à 300 francs par an.

Cette société, qui prospère et qui a construit déjà onze maisons et vingt et un pavillons, donne à ses actionnaires un intérêt de 3 1/2 pour 100. Le surplus est mis en réserve, soit pour élever des constructions nouvelles, soit pour porter le dividende

à 4 pour 100, limite d'intérêt que les actionnaires se sont promis de ne pas dépasser (1).

Façade d'un hôtel meublé pour dames et jeunes filles, à Paris, rue Carpeaux.

Nous avons vu les habitations, les logements à bon marché

(1) Un des meilleurs types d'habitation ouvrière pour grande ville a été présenté au Congrès international des habitations à bon marché de Bruxelles en 1892, par M. William de Fontaine, architecte. Vers la même époque, Bruxelles prenait cette décision, qui n'a été prise encore par aucune de nos villes, que certains terrains devenus disponibles après expropriation et le tracé de rues nouvelles se vendraient, pour la construction de ces habitations, à un prix relativement modéré, à 50 francs le mètre.

pour des familles : voici l'habitation, le logement pour hommes, femmes ou jeunes filles seuls.

Je citerai à Paris pour les jeunes filles et jeunes femmes,

La salle à manger de l'hôtel meublé.

ouvrières et employées, un hôtel récemment construit et assez élégamment aménagé, comme nos théories le demandent : c'est l'*hôtel meublé pour dames et jeunes filles* ouvert dans le XVIII° ar-

rondissement, à l'angle de la rue des Grandes-Carrières et de la rue Carpeaux, par la Société philanthropique de Paris, utilisant pour sa construction un don de M^me Hirsch et un don du D^r et de M^me Marjolin (née Ary Scheffer). Dans cet hôtel de cinq étages, l'on trouve des chambres à 1 franc et des chambrettes à 0 fr. 60 par jour, propres, claires, agréables. Les escaliers, les corridors sont clairs comme les chambres, et tout cela contraste heureusement avec les affreux garnis qui coûtent le même prix et souvent coûtent plus cher. La salle à manger est en communication par un guichet avec un des fourneaux restaurants de la société, qui délivre à bas prix des nourritures très saines (1).

Voici encore, pour les jeunes artistes à leur début, une création excellente due à un sculpteur d'un talent rare et d'un cœur égal au talent, M. Alf. Boucher. Fils de paysan, l'auteur des *Trois Coureurs*, de l'adorable *Nymphe couchée*, au Luxembourg, de *La Terre*, de tant d'œuvres exquises ou puissantes, s'est rappelé ses temps difficiles, quand il arrivait à Paris, était l'élève très pauvre de l'École des beaux-arts; et généreusement il a ouvert sa *Ruche* dans le quartier de Vaugirard à des jeunes gens, peintres, sculpteurs, architectes, pour qui les commencements sans doute seront pénibles, comme les siens. Sa *Ruche* est un grand bâtiment en forme de rotonde, composé d'un rez-de-chaussée et de deux étages, et renfermant seize ateliers, avec soupentes qui peuvent servir de chambres. Ces ateliers se louent de 150 à 250 francs par an. *La Ruche* a une salle commune où, pour un supplément de 50 francs par an, les artistes ont chaque jour un modèle ou des modèles. Cette construction est bien décorée, richement même, car dans l'escalier intérieur M. Boucher a fait transporter des statues et des toiles de maîtres, détachées de sa collection. L'entreprise de M. Boucher lui rapporte déjà 3 1/2 pour 100.

Voici à Londres, pour les célibataires aussi, les *Rowton Houses*, portant le nom du président de la Société qui les a élevées, lord Rowton, et dont l'aspect est celui d'immenses et magnifiques édifices. Les *Rowton Houses*, au nombre de cinq aujourd'hui, reçoivent près de 3 500 locataires, qui peuvent y séjourner le temps qu'ils veulent. Ce sont des casernes, mais belles et confortables, de six cents à huit cents chambres. La

(1) A Chicago, en 1900, miss Ina Robertson créait l'hôtel Eleanor pour quatre-vingt-dix femmes et jeunes filles de magasin. Il existe aussi à Glasgow des hôtels pour veuves avec enfants.

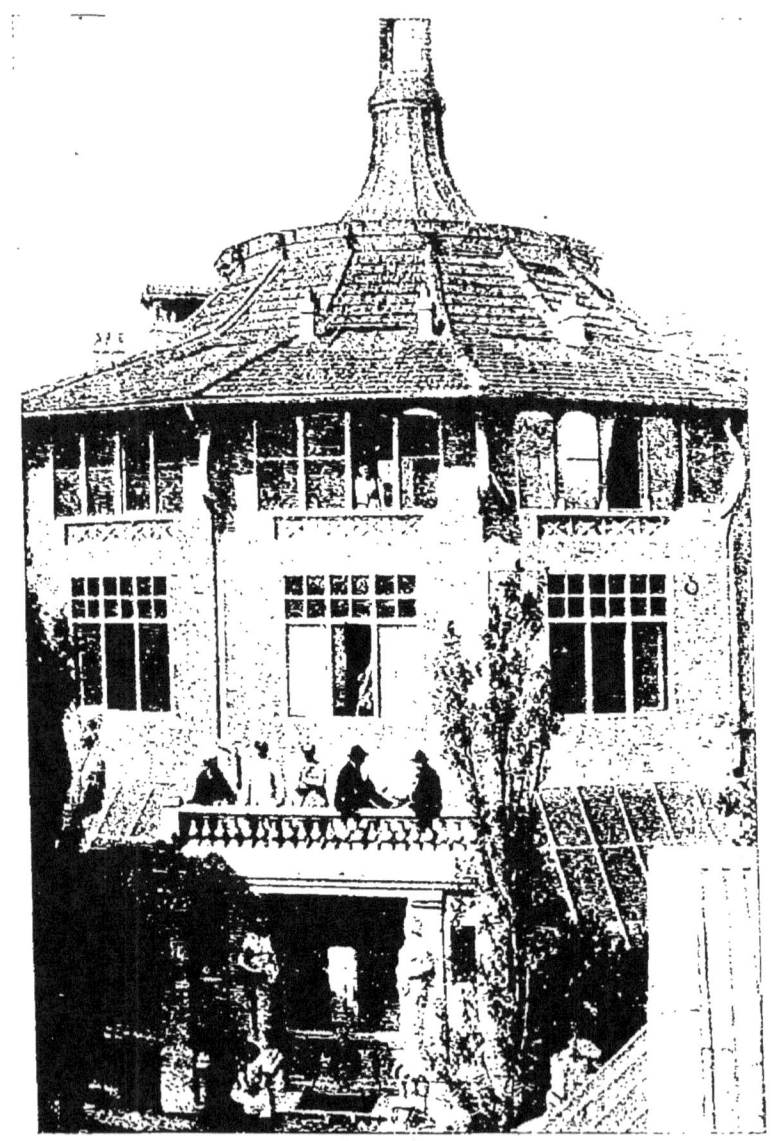

« La Ruche » de M. Alf. Boucher, à Vaugirard.

chambre ou cellule, sorte de box en un grand dortoir, reste ouverte par le haut. Au sortir de leur chambre ou cellule, les locataires ont en commun les lavabos, les salles de réunion et de réfectoire, vastes, bien aérées, très claires grâce à l'éclat de

briques blanches émaillées, dont il est fait largement usage en toute la maison. Les *Rowton Houses* sont également remarquables par la décoration de leurs salles communes, les *smoking rooms*, *dining rooms*, dont les murs sont couverts d'estampes et brillent par places de briques ou carreaux émaillés. L'on y trouve à prix réduit des vêtements et des nourritures (1). La chambre est de 0 fr. 60 par jour et, là encore, l'idée première, toute de charité, est devenue plutôt une assez bonne affaire.

On voit donc partout l'ouvrier ou l'employé soustraits de plus en plus à la dureté, à la rapacité du logeur, et à la malsaine et maligne influence du logis fétide.

Toutes ces œuvres ont ainsi pris, surtout en Angleterre, un développement large et rapide, dont les nôtres sont trop loin encore (2).

Un pays, un gouvernement démocratique aurait dû plus qu'aucun autre s'intéresser passionnément à de pareilles œuvres. C'est le contraire qu'il nous faut plutôt constater. A l'Exposition de 1900, la maison ouvrière qui, selon nous, aurait dû être le vrai « clou » de cette Exposition, la maison ouvrière, que nous aurions voulu voir placée au centre de cette foire du monde, fut reléguée, comme une cousine pauvre, au désert de Vincennes, et le restaurant populaire, qui eût dû s'ouvrir où se portait la foule, fut aussi, comme elle, éconduit jusqu'en ces solitudes rarement explorées (3). Oui, l'on a la tristesse de voir

(1) L'architecte des *Rowton Houses* a été M. H.-B. Measures. Il y a un quart de siècle, avant la construction des *Rowton Houses*, on a, en Belgique, ouvert pour hommes seuls l'hôtel Louise, à Micheroux (province de Liège), qu'a décrit le baron Hipp. de Royer de Lons dans son ouvrage sur les *Habitations ouvrières en Belgique* (Bruxelles, 1890), hôtel parfaitement aménagé, avec des bains, une bibliothèque, une école du soir, une salle de jeux, une salle de musique.

(2) Elles y furent pour la plupart créées et dirigées par quelques-uns des hommes les plus éminents de l'aristocratie, à qui le prince Albert et le prince de Galles surent donner l'exemple. Leur création, sans doute, était là plus nécessaire et plus urgente qu'ailleurs, en raison d'une misère qui, pour bien des causes, est certainement, en Angleterre, plus affreuse que n'est la nôtre, et en raison de l'inquiétude que produisit, à certaines époques, l'excès, à Londres, de la population ouvrière envahissante, l'*overcrowd*.

(3) Dès la première Exposition de 1867, une classe, la classe 93, était consacrée déjà aux habitations caractérisées par le bon marché uni aux conditions d'hygiène et de bien-être. Il est intéressant de rappeler qu'en 1849, n'étant que président, Louis-Napoléon fondait, sans succès du reste, la première cité ouvrière de Paris, rue Rochechouart. L'essai le plus ancien de Paris de maisons pour des familles d'ouvriers avait été tenté, en 1848, par M. Valadon. On sait que P. Fourier donnait alors à la question des habitations ouvrières une attention passionnée.

Les *bourton houses*, constructions pour célibataires, à Londres.

accueillir avec indifférence par nos administrations et par l'esprit public les appels que leur adressent des intelligences généreuses, s'efforçant de les faire entrer dans la voie de ce socialisme pratique, non révolutionnaire, pacifique, efficace, et désintéressé.

Veut-on savoir ce qu'est en Angleterre, aujourd'hui, le capital engagé en ces entreprises d'habitations à bon marché? Il dépasse certainement 2 milliards. En France, il n'est que de 100 millions à peu près. Mais, en Angleterre, on sait le grand développement des sociétés coopératives, dont notre socialisme français favorise trop peu l'extension.

Qui fournit l'argent pour ces entreprises? Parfois l'État, comme en Allemagne, parfois des municipalités, comme en Allemagne aussi, en Angleterre et en Russie, parfois des administrations, très souvent des patrons, le plus souvent aujourd'hui des sociétés, sociétés anonymes, sociétés de crédit, sociétés coopératives, et je compte beaucoup et avant tout, sur celles-ci, dans le développement à venir des constructions à bon marché, comme du décor, de l'art qui devra leur être appliqué.

Bien qu'adversaire résolu de tout socialisme d'État, je ne puis m'empêcher d'approuver quelque peu les avances faites par le gouvernement de l'Allemagne, pour offrir à ses ouvriers et à ses employés modestes des logements au meilleur marché possible. C'est là du socialisme pratique, comme généralement paraît l'être le socialisme nouveau des pays du Nord, un socialisme qui ne semble plus se payer de mots ni d'agitations stériles, ou ne profitant guère qu'aux meneurs d'abord, puis à l'adversaire, à l'ennemi, à l'étranger. Mais toujours et en principe à l'aide ou à la protection de l'État je préférerai l'initiative individuelle, qui peut, par l'association, devenir elle-même si puissante, et qui suffit en l'espèce : bien des exemples, et d'abord celui de l'Angleterre, nous le prouvent.

Oui, je préfère l'initiative individuelle et l'association, parce que l'État, être irresponsable, est, nous le savons, un gérant médiocre ou mauvais, peu économe, très coûteux, et aussi parce que s'adresser toujours à l'État, en appeler toujours à son aide, entretient des habitudes funestes à ces sentiments d'indépendance que nous tous devons jalousement garder, et funestes de la sorte à l'éducation libérale d'un pays républicain, c'est-à-dire d'un pays libéral, ou qui doit l'être par définition.

Demander à l'État de tout ou presque tout faire, c'est nous habituer à ne plus rien faire, ou chaque jour à faire un peu

moins par nous-mêmes; et l'État ne devrait intervenir jamais que là où sont impuissantes l'action des énergies individuelles et les synergies de l'association.

J'ajouterai que ce socialisme d'État a d'autres défauts, et si j'insiste, c'est qu'il nous menace. L'État entrant en concurrence avec l'initiative individuelle risque nécessairement de la décourager et d'en affaiblir les efforts. Puis la direction et la gestion de l'État aboutissent toujours à une création de fonctionnaires trop nombreux. Or le fonctionnarisme est aujourd'hui, autant que l'alcoolisme peut-être, l'un des vices, l'une des tares graves de notre race, certainement un danger pour elle. L'alcool est un des poisons de la volonté et de la dignité humaines : le fonctionnarisme, tel que nous l'entendons en France, ne leur est pas moins funeste. Il est arrivé, ce qu'on ne voit pas assez, à rétablir peu à peu dans la vie moderne quelque chose comme le servage ou l'esclavage antiques, puisque d'après des faits récents et des tendances qui n'étonnent ni n'épouvantent plus personne, tout fonctionnaire, en échange du misérable émolument qu'on lui donne, doit abdiquer sa liberté d'âme et de pensée, qui du moins restait aux esclaves. Donc diminuons toujours l'intervention de l'État, au lieu de l'étendre et de l'aggraver, et défions-nous du vieil esprit latin, du vieil esprit impérial, qui s'est infiltré du reste en Allemagne aussi et lui sera également funeste.

Et cependant si, au lieu du gaspillage de tant de nos deniers publics, si, au lieu de grever le budget de plusieurs centaines de millions en ces dernières années, pour accroître l'armée du fonctionnarisme, on avait consacré plusieurs de ces millions, comme en Allemagne, à des œuvres si essentiellement démocratiques et d'un socialisme tout pratique, on aurait réhabilité plutôt, par la générosité de l'intention, la dangereuse doctrine du socialisme d'État, idée latine faite pour des empires, non pour des républiques, pour des peuples libres.

En Angleterre où l'État, par bonheur pour elle, est réduit si souvent à un minimum d'action, je rappellerai cependant la faculté accordée en 1890 aux municipalités, par un *act* du parlement, d'exproprier les maisons insalubres, et de venir en aide par des prêts hypothécaires aux sociétés qui s'offrent à les reconstruire, mais saines, mais à bon marché, pour être réoccupées par la population pauvre. Il y a là un règlement très sage et que d'expropriations semblables eût dû vouloir et décréter chez nous un gouvernement véritablement soucieux des intérêts

populaires, comme des intérêts de tous : car la santé publique, dans la plus large acception du mot, car la race est gravement toujours compromise par ces foyers putrides, et l'on ne comprend pas, en face de tant de logements malsains, la tolérance ou l'indifférence des pouvoirs publics, armés de règlements, de lois existantes cependant, mais qu'ils ne savent ou ne veulent pas faire respecter et appliquer.

On a discuté au Congrès international de 1900, si employer l'argent des contribuables à élever des habitations à bon marché, comme l'ont fait en Angleterre Londres et Birmingham, Fribourg et Ulm en Allemagne, Gothembourg en Suède, était bien le rôle des municipalités ; et l'opinion a été plutôt contraire à ce socialisme municipal. Il risque trop, en essayant de rejoindre ou de dépasser les sociétés privées, d'arrêter ou de ralentir leur élan.

Plus sage ici que n'est l'Allemagne, et paraissant s'intéresser plus que la France aux progrès de ces œuvres sociales, la Belgique, ce pays si petit d'étendue, si grand aujourd'hui par tout son labeur, ce pays dont l'activité financière, industrielle, commerciale, artistique est étonnante, et dont la sollicitude pour le bien public, sur beaucoup de points, égale la nôtre, sur quelques-uns la dépasse, la Belgique, grâce à l'appui prêté par sa *Caisse générale de l'épargne*, a su faire qu'en dix ans 15 000 de ses ouvriers sont devenus propriétaires (1). La Caisse générale d'épargne et de prévoyance (et c'est là une des solutions excellentes du problème que nous étudions) a, en dix années, avancé 32 millions aux ouvriers ou aux sociétés, par qui ces maisons à bon marché sont construites.

Or, si en France les choses s'étaient passées de même, si, comme M. Rostand, de Marseille, nous y invitait, nous avions fait proportionnellement à la population et à l'étendue de la France ce qu'ont fait les Belges, c'eût été en dix ans 150 000 de nos travailleurs qui fussent devenus propriétaires, et 150 millions qui leur eussent été avancés, à eux ou aux sociétés agissant pour eux.

En imitant les Belges, ce qu'aujourd'hui du reste nous faisons volontiers, après avoir été d'abord si longtemps imités par eux,

(1) Ch. Lucas (livre cité) : « La Belgique est le pays peut-être qui, par rapport au chiffre de sa population, a vu s'élever le plus grand nombre de petites maisons familiales. »

Je signalerai à Ixelles des maisons de M. Gellé et de M. Covaerts, architectes ; ces constructions, bien établies, avec leurs briques rouges et leurs bandeaux de ciment blanc autour des ouvertures, ont l'aspect le plus agréable.

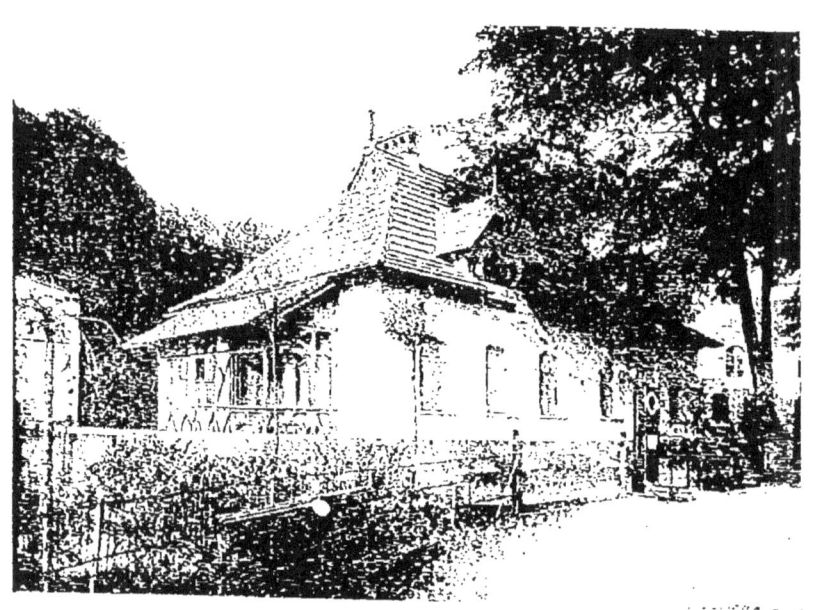

Maison ouvrière allemande. — (Cliché phot. Gaillard.)

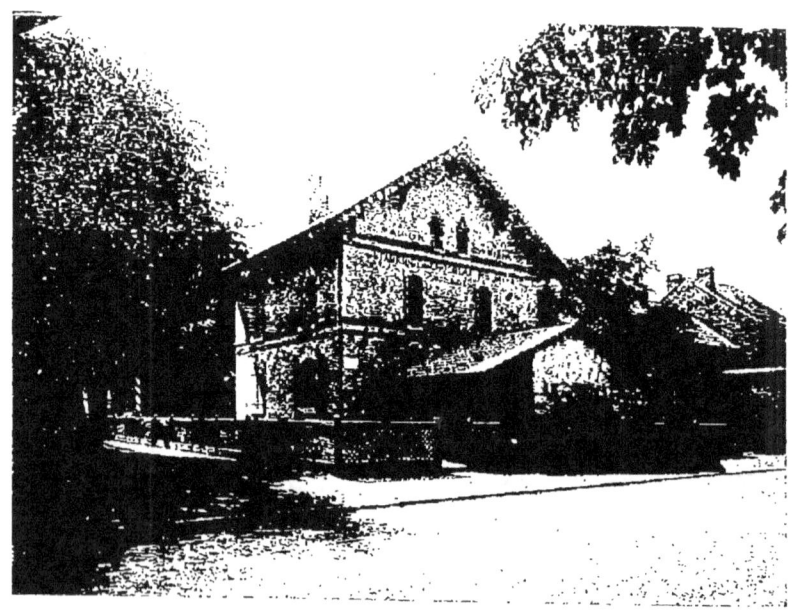

Maison ouvrière suisse. — (Cliché phot. Gaillard.)

ce serait donc aux caisses d'épargne et à la Caisse des dépôts et consignations que nous devrions largement recourir pour donner un développement très étendu et rapide aux œuvres françaises analogues. Malheureusement, nous ne le faisons pas encore, et c'est à peine si l'on connaît aujourd'hui la loi excellente, bien qu'incomplète encore, la loi de 1894, qui porte si justement le nom de son rapporteur, M. Siegfried. Cette loi, dont jusqu'ici on s'est trop peu servi, a autorisé les bureaux de bienfaisance, les

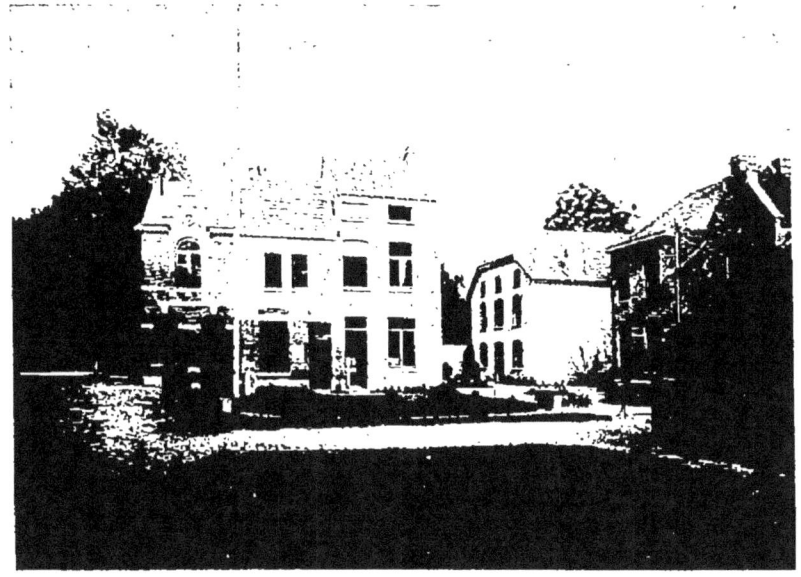

Maisons ouvrières belges. — (Cliché phot. Gaillard.)

hospices, les caisses d'épargne à consacrer à ces œuvres le cinquième de leurs fonds de réserve. De plus, elle a donné aux habitations à bon marché certains avantages fiscaux, pas assez cependant.

Enfin cette loi a créé dans chaque département un ou plusieurs *comités des habitations à bon marché*, ayant pour mission d'en encourager la construction, comités qui peuvent recevoir des dons, des legs et des subventions de l'État, des départements ou des communes.

Mais, encore une fois, la loi Siegfried est à peine entendue et obéie. « On dirait que l'administration même prend plaisir à

la méconnaître. » Et qui parle ainsi ? Ce n'est pas moi, c'est M. Strauss, sénateur radical. Oui, il est singulier que, dans notre pays de démocratie et en dépit des indications de cette loi, l'État s'intéresse très peu à voir s'élever ces habitations pour nos classes laborieuses, et, loin de venir en aide à ces créations, les gêne et décourage plutôt. En réalité le fisc, c'est-à-dire l'État, retire d'une main ce qu'il a semblé donner de l'autre. (V. l'art. de M. E. Rostand, dans *L'Idéal du foyer*.)

Quand des sociétés d'habitations à bon marché s'adressent à l'administration de la ville de Paris ou à l'Assistance publique (1) pour qu'elles leur cèdent quelques-uns de leurs terrains improductifs, n'est-il pas étonnant que ces administrations se soucient très peu de leur demande et, d'après M. Strauss, y répondent à peine ?

Ni les administrations municipales et départementales, ni l'Assistance n'ont compris encore qu'il y aurait pour elles quelque économie cependant à diminuer autant qu'il se pour-

(1) Le budget de l'Assistance publique de Paris est de plus de 56 millions. On croirait avec peine qu'il est insuffisant ; il l'est, et que de misères affreuses qui ne sont pas soulagées ou le sont mal, parce que la gestion est mauvaise de cette fortune énorme, et qu'une part de cette somme va au fonctionnarisme, cette plaie de notre pays ! Aux socialistes d'État qui lui veulent tout abandonner, notre liberté, notre dignité même, je répondrai par cet exemple encore qui montre bien que l'État, toujours ou presque toujours, est un mauvais ou un détestable gérant. Et, en effet, quelle est sa responsabilité ? Où est son âme ? En a-t-il une ? Son génie, son intelligence, sa conscience ? Que lui fait, à cet être impersonnel et vague, le succès ou la ruine de ses entreprises ? On veut lui tout abandonner, lui tout confier, et l'on sait cependant ce qu'il nous donne ; ses monopoles, on sait ce qu'ils nous livrent. Quelle est donc l'ignorance, la cécité, ou quel est l'intérêt de ceux qui parlent ainsi ? En ce siècle plus humain peut-être, plus accessible à la pitié humaine qu'aucun autre ne le fût jamais, n'est-il pas monstrueux que par la faute de l'Assistance publique, faite pour assister cependant, mais bien indifférente sans doute à ce que je vais lui dire, des mères et leurs trois ou quatre enfants se tuent, s'asphyxient ensemble pour échapper à leur misère (et songez à l'horreur d'une telle résolution, d'un tel acte!), misère devant laquelle notre Assistance publique avec ses 56 millions se déclare impuissante à rien faire et rien empêcher. Oui, au xixe ou au xxe siècle, de tels faits sont effroyables : et les optimistes officiels sont très satisfaits malgré cela, trouvent que tout est bien ou à peu près, puisqu'ils ne pensent guère à y rien changer, et même aujourd'hui repoussent l'aide de cette charité si méprisée ou dédaignée par eux, mais qui, du moins, est désintéressée et fait des économies de fonctionnaires. Vraiment, quand on voit dans toutes ces questions où en est la démocratie française par rapport à ces pays, Angleterre, Belgique, Allemagne, on a la mélancolique impression qu'elle a été comme l'autre, l'Athénienne, au temps de Cléon ou d'Aristophane, quelque peu dupée par certains de ses chefs, qui ont beaucoup parlé et beaucoup promis. On pouvait faire tant de bien, éviter tant de mal : Qu'a-t-on fait ? Qu'a-t-on apporté de vraiment pratique et utile, à cette clientèle, si courageuse cependant, si patiente, et par sa vaillance, sa simplicité même et sans phrases, supérieure à tant de ses maîtres.

rait la maladie et la misère. Oui, il est vraiment absurde et il est dangereux peut-être que les 4 milliards et demi de nos caisses d'épargne soient employés en fonds d'État — dont l'État sans doute a besoin — et soient immobilisés de la sorte quand ils pourraient si bien être mis à profit, comme on le fait en Allemagne, où 800 millions des caisses d'épargne ont été à des sociétés et à des particuliers même avancés pour ces œuvres sociales.

En Angleterre aussi les prêts faits à l'ouvrier sont considérables.

L'ouvrier, à certaines sociétés, *Building Societies*, qui malgré leurs titres, ne construisent pas elles-mêmes et ne sont que des sociétés de crédit, verse une somme fixe chaque lundi : 10 francs, par exemple. 520 francs par an. Après trois ans, 1600 francs sont accumulés. L'ouvrier a fait la preuve de ses facultés d'épargne. Il vient alors trouver l'une de ces sociétés et demande un prêt pour la construction d'une maison, prêt composé : 1º des 1600 francs versés ; 2º de 2400 francs complémentaires, soit en tout 4000 francs et il promet de continuer à verser chaque lundi 10 francs d'amortissement. Ce type de société s'est multiplié, et 2243 *Building Societies* existaient en 1888, où leur capital roulant, m'a-t-on dit, atteignait déjà plus d'un milliard. M. G. Picot voyait à Londres en 1894 une de ces sociétés recevoir chaque lundi matin un million.

M. G. Picot est parvenu, après bien des échecs, à fonder une caisse de prêts aux ouvriers qui, possédant un terrain, cherchent 2 ou 3000 francs pour construire leur maison.

Avec l'État, avec des villes, nous voyons des administrations publiques contribuer largement au développement des habitations à bon marché, et ici nous n'avons plus que des applaudissements à donner.

Citons d'abord en exemple la *Caisse générale d'épargne, de retraites et d'assurances de Belgique* dont nous avons parlé ; mais notons que cette Caisse générale d'épargne n'est pas une caisse d'État, tout en ayant sa garantie. On ne saurait trop appeler l'attention sur cette grande administration qui, autorisée par la loi de 1889 à employer une partie de ses fonds disponibles en prêts pour la construction ou l'achat de maisons ouvrières, créa une organisation excellente, et s'unit à des sociétés de construction et de crédit, intermédiaires entre elle et l'emprunteur, mais sous le contrôle de comités de patronage, dont l'avis est demandé pour chaque avance à faire.

En France, comme ailleurs, ce sont les œuvres patronales qui ont créé d'abord les habitations à bon marché et, je crois, le plus contribué à leur croissance, à leur extension, à leurs progrès.

Les patrons ont fait beaucoup déjà; je pense qu'ils feront plus et feront mieux encore. C'est justice de reconnaître, en effet, qu'il est de bons patrons, de « bons bergers », s'il en est de mauvais, comme il est aussi de bons et de mauvais ouvriers.

Le patron interviendra souvent, je l'espère, pour la construction d'habitations ouvrières en ces vallées de nos grands massifs de montagnes, où l'industrie se porte de plus en plus, afin d'utiliser la « houille blanche » (1). Là, puisque le terrain, comme en toutes les campagnes, n'est pas cher, ce sera moins la construction de maisons collectives à petits logements, qu'il conviendra d'encourager, que celle de petites maisons, de cottages, de chalets pour l'ouvrier et sa famille, les blocs ne devant être ici réservés qu'aux célibataires, hommes ou femmes.

La question des habitations ouvrières à construire dès aujourd'hui en toutes ces belles régions qu'envahit l'industrie, se rattache à celle de leur protection contre l'enlaidissement probable dont cette invasion les menace. Elle se rattache ainsi à la *protection de nos paysages*, protection dont je me suis occupé il y a deux ans, et pour laquelle j'ai fondé une Société très vivante, très active, à la veille de présenter au Parlement une loi quelque peu semblable dans ses intentions à celle qui protège assez mal du reste, ayant été mal faite, nos monuments historiques.

Il est certain qu'il nous importe à tous, et à ces vallées d'abord, qu'elles ne soient pas dégradées par des constructions d'une désolante laideur, après qu'elles le sont déjà par les déchets de ces usines ou par des ouvrages tels que les abominables conduites d'eau, peintes en blanc, rouge ou noir, qui descendent des montagnes, serpentent au long des vallées, et que vraiment l'on pourrait enterrer, comme on le fait en Roumanie. Il faut donc que nous préparions dès maintenant pour les ouvriers de

(1) M. Ch. Lucas rappelle dans son livre que parmi les maisons à bon marché exposées en 1867, il y eut la maison américaine transportable destinée à favoriser la colonisation de certaines parties encore incultes et inhabitées du territoire des États-Unis, construction en bois de pin, venue démontée de Chicago, et dont le prix variait suivant le nombre de pièces, de 2 500 à 9 500 francs.

La maison norvégienne, la maison suédoise, l'*isba* russe offraient, en 1867, des modèles de constructions en bois, saines et à bon marché, modèles dont quelques-uns des nôtres pourraient s'inspirer dans nos régions boisées. (V. de M. Alf. Normand, *L'Architecture des nations étrangères à l'Exposition*, Paris, 1869.)

ces régions des types de maisons individuelles, cottages, chalets, qui seraient construits sans qu'il en coûtât davantage dans un style régional, et en harmonie aussi avec la beauté ou le charme de ces pays montagneux. Rien de plus facile, pour peu qu'on le veuille, que de créer ces types et de les imposer ; et ces projets seraient encore de ceux que nous voudrions voir en permanence exposés dans le futur musée rêvé par la *Société* récemment constituée de *l'Art populaire* (1).

Mais il importe, en principe du moins, que les œuvres patronales s'intéressent à la simple location des habitations ouvrières plutôt qu'à leur vente possible. Quand le patron, en effet, construit la maison, et que l'ouvrier qui la veut acheter la paye par annuités, l'ouvrier alors est gêné dans son indépendance, puisqu'il ne peut quitter l'usine qu'en perdant sa maison, dont le payement aurait pu être acquitté en grande partie déjà.

Cette restriction faite, rien d'excellent comme l'intervention patronale, quand les sociétés coopératives ouvrières ne peuvent se substituer à elle, et que de patrons qui se sont honorés et s'honorent par cette aide prêtée à leurs ouvriers !

En certains pays, comme en Russie, il n'existe guère et il ne peut exister que l'intervention patronale au début de toute entreprise. Et c'est ainsi qu'il faut admirer en ce pays les habitations ouvrières (et j'en pourrais citer d'autres) de la fabrique de *Dago-Kerdel*, appartenant au baron d'Ungern-Stemberg. Ces habitations séparées sont au nombre de 237. Chaque famille a sa maison, et dans sa maison salle de bains, buanderie, cave, étable, porcherie, jardin potager et verger. Par une retenue de 25 pour 100 sur son salaire, l'ouvrier peut en devenir propriétaire. Des puits artésiens donnent à cette colonie une eau très pure ; le typhus, si commun en Russie, y est inconnu, et la moyenne de la vie est dans cette ruche ouvrière plus élevée qu'ailleurs (2).

(1) Alf. de Foville, membre de l'Institut, a écrit deux volumes d'études sur *Les Conditions de l'habitation en France* (*les maisons types*). C'est à cet ouvrage, entre autres, que pour la France il conviendrait de se reporter, pour répondre à ce vœu de la *Société française des habitations à bon marché*, qui très justement conseille avant d'édifier des maisons une enquête « sur le mode d'habitation en chaque région, sur les besoins à satisfaire, sur les ressources à utiliser et sur les matériaux à mettre en œuvre ».

Déjà, cette Société s'est occupée d'une habitation de paysan ; une maison de métayer-vigneron a été construite à Saint-Lager (Rhône), par M. Larges, géomètre expert à Ville-Morgon ; cette maison montre un grand progrès accompli en ce genre de constructions rustiques.

(2) J'ai vu, à Moscou, dans une belle fabrique de soieries, appartenant à des

Parmi les grandes œuvres patronales, mais très coûteuses pour les patrons, j'ai rappelé celle admirable des Krupp, à Essen sur la Ruhr, avec ses huit cités dépendant de l'usine, et en dehors de la ville ses cinq colonies ouvrières et ses nombreuses maisons isolées. Plus de 5 000 maisons pour familles y logent plus de 26 000 personnes. Charmants sont entre autres les cottages de Cronenberg aux loggias fleuries, aux toits rouges dans la verdure, et les cottages de la colonie d'Altenhof, réservés aux ouvriers invalides et aux veuves d'ouvriers. Et à l'usine encore se rattachent une société de consommation, des hôpitaux parfaits, des maisons de convalescence, des salles de réunion et de lecture. Les Krupp ont dépensé plus de 20 millions pour cette création vraiment idéale, comme quelques autres dont nous allons parler.

Si élégant était le type de l'habitation ouvrière exposée en 1900 par la compagnie des *Usines de savon de Port Sunlight!* Cette habitation délicieuse louée de 4 à 5 francs par semaine, se compose d'un petit salon, d'une cuisine, d'une arrière-cuisine et d'une salle de bains au rez-de-chaussée ; au premier étage de trois chambres à coucher, et presque toujours d'un petit jardin potager, dont la location en plus est elle-même d'un prix très minime. Ces jardins deviennent presque partout le complément très désiré de l'habitation ouvrière ; et par des concours et des prix, l'on encourage les ouvriers à leur bon entretien (1). Dans tout Port Sunlight règne un art exquis, et cette petite ville servira de modèle peut-être aux cités industrielles de l'avenir.

Non moins étonnante est en Angleterre la création de ce village de rêve, fondé à Bournville par ces admirables *quakers*, les Cadburys, propriétaires du Cadbury's cocoa (voilà un chocolat auquel je ne craindrai pas de faire une éclatante réclame). Les Cadburys ayant compris qu'il fallait aussi de la grâce et de la beauté dans la demeure de l'ouvrier le plus humble, ces

Français, les Giraud, près d'un millier d'ouvriers nourris et logés ; il y a là d'immenses dortoirs et réfectoires, parfaitement tenus, éclairés à la lumière électrique, pour près de 800 femmes ! Et cela, malgré des inconvénients, est un progrès encore, étant la transition d'un état pire à un état meilleur.

Il y a deux ans, à Moscou, M. Solodovnikow a légué à sa ville 12 millions de roubles pour la construction de maisons destinées aux pauvres.

(1) Qu'à ce sujet, il me soit permis de recommander pour nos villes une œuvre modeste, mais touchante, et qui rentre en nos intentions d'esthétique populaire, la *Société des fenêtres fleuries*. Cette Société, créée par une femme de cœur, Mme Chalamet, est comparable à ces *Floralia* de Hollande qui donnent aux ouvriers de la terre, des graines, des plantes, pour orner leurs appartements.

quakers, véritables chrétiens de la première église, ont donné toute leur fortune pour élever ce village ou cette petite ville incomparable, avec ses clubs, ses jeux, ses bibliothèques, ses établissements de natation, ses maisons exquises entourées de verdure, dans le style des Tudors ou de la reine Anne, « sans richesse banale, mais riches de tous les objets nécessaires à la vie », et dont quelques-unes décorées intérieurement par le grand artiste socialiste, W. Crane, ne coûtent environ que 11 ou 8 francs, par semaine.

M. Edw. Cadbury disait à M. Abel Chevaley, à qui j'emprunte ces détails (*Temps* du 28 nov. 1901) : « Les doctrines ne sont rien. Il n'y aura pas de guerre de classes si nous faisons tous notre devoir. Ce qu'il faut, ce sont des hommes, et ce sont des actes. Pourquoi les municipalités n'oseraient-elles pas ce que nous avons osé faire ? » Toute cette générosité, tout ce dévouement, toute cette intelligence, cela est trop beau et trop rare sans doute : mais c'est beaucoup déjà qu'aujourd'hui un tel idéal existe ; il suffit qu'il soit montré, pour qu'il relève ou attire bien des volontés et des efforts. Et bientôt plusieurs de ces colonies, pareilles aux leurs, s'élèveront, j'en suis certain, pour la régénération des classes laborieuses, pour le rachat de tous ceux qu'opprime trop durement encore l'effroyable industrie des « pays noirs », où ne se voient plus ni arbre, ni herbe verte, ni ciel bleu, où la nature a été tout entière dévastée par elle. Je regarde comme un des grands événements du dernier siècle la création de tels villages ou cités d'ouvriers : puisque cela s'est fait, puisque cela est possible, pourquoi partout ne serait-ce pas possible et ne serait-ce pas fait ? Aux États-Unis de grands chefs d'usine ont élevé aussi des cités d'ouvriers, qui les honorent, ainsi à Chicago la *Pullman-city*, aujourd'hui l'un des quartiers les plus intéressants et les plus beaux de cette ville industrielle gigantesque.

Belles aussi, mais également coûteuses l'œuvre patronale en France de la *Société des mines de Lens* qui a 4 000 habitations et de types très divers pour ses ouvriers et employés, celle des *mines de Liévin*, avec ses 3 000 habitations, l'œuvre de MM. Menier à Noisiel, dont la cité ouvrière, édifiée en 1874 et dont M. Lorge a été l'architecte, offre des logements au prix de 150 francs par an.

Plus belle peut-être encore l'œuvre de MM. Schneider au Creusot, où l'ouvrier, dans certaines conditions, leur emprunte l'argent nécessaire à l'acquisition d'un terrain et à la construction d'une maison, puis en devient immédiatement propriétaire,

ayant, pour la bâtir, choisi le type qui lui convient (ce que permet aussi la Société coopérative de Puteaux). Dans les maisons isolées avec jardin, basse-cour, porcherie, que MM. Schneider louent à leurs ouvriers ou employés les plus méritants, le loyer est de 1 fr. 25 à 8 francs par mois; en certains cas, il est gratuit. Les ouvriers ont emprunté au Creusot 1 600 000 francs pour se créer des habitations, et à Montceau-les-Mines, plus d'un million (1).

En Suisse très intéressante encore est à Serrières (Neuchâtel), la *Cité Suchard*, c'est-à-dire pour les ouvriers et employés de la fabrique de chocolat tout un quartier fait d'habitations construites d'après deux types, l'un de quatre chambres, l'autre de six pièces, avec cuisine, sous-sol très clair pour atelier, caves, bûcher et jardin. La location du premier type est par mois de 17 fr. 50; celle du second, de 18 fr. 50. La compagnie paye la moitié de la valeur locative.

Charmantes aussi les maisons de M. de Naeyer, grand industriel à Willebrouck (Belgique), pour les ouvriers de la verrerie, et à Delft, en Hollande, les maisons ouvrières du *Parc de Gueta* de M. Van Marken.

Que d'œuvres patronales j'aimerais rappeler encore; mais je dois borner cette énumération déjà longue, malgré mon regret de ne pouvoir ainsi rendre hommage à tous ceux qui ont mérité si bien de l'humanité, de la patrie, du vrai socialisme pratique.

J'arrive à ce qui, pour le présent et l'avenir de ces œuvres me semble peut-être plus intéressant encore, aux Sociétés philanthropiques ou autres qui les encouragent, les fondent, les développent, les soutiennent. J'en ai cité quelques-unes déjà, en Angleterre d'abord. Parmi les œuvres françaises, je veux rappeler en premier lieu la *Société anonyme de logements économiques et d'alimentation de Lyon*, dont j'ai parlé, et qui avait pour président le regretté M. Mangini. La Société avait, en 1900, 120 maisons représentant 1 437 logements et deux restaurants populaires.

La *Société bordelaise des habitations à bon marché* crée chaque année un groupe de maisons individuelles. Elle en a 92 aujour-

(1) M. Mame, de Tours, donne à 62 familles des maisons dont le prix est bien inférieur aussi à la valeur locative.
Certaines industries logent gratuitement leurs ouvriers : la cristallerie de Baccarat et la glacerie de Cirey, par exemple.

d'hui. Un progrès dans ses maisons marque chaque année de son existence ; par exemple, dans les dernières qui aient été construites, on a installé un bain avec douche.

Je signalerai encore quelques-unes de nos sociétés françaises, la *Société anonyme des habitations économiques*, dont M. Naville est le président, société à laquelle vient de s'allier très heureusement le Comité départemental des habitations à bon marché et qui possède aujourd'hui 142 logements. J'ai décrit l'une de ses maisons.

La *Société immobilière nancéenne* a construit 59 maisons isolées d'un prix moyen de 5 500 francs, et a compris la nécessité de s'adjoindre une société coopérative ouvrière. Des sociétés coopératives, en effet, devraient être annexées toujours aux groupements des habitations à bon marché : ne sont-elles pas indispensables pour procurer l'alimentation et le vêtement, le mobilier et la décoration de la maison à bon marché, et faire les prêts que je demande et que demandait dans un récent article M. Marc Legrand, en vue de lutter contre la majoration des prix dans tous les grands magasins ?

La *Société philanthropique de Paris* est plus que centenaire. Elle a été fondée en 1780 ; elle a pour président le prince d'Arenberg. On sait son admirable et bienfaisante activité. Elle a construit dans Paris de nombreuses maisons collectives, où les logements de deux ou trois chambres avec cuisine, water-closets, eau à discrétion, coûtent par semaine de 3 fr. 25 à 7 fr. 25. Les revenus en sont capitalisés pour la construction de maisons nouvelles.

Les sociétés philantropiques ont en France, où elles sont au nombre de soixante-sept, réalisé des types remarquables dans la création des habitations à bon marché ; or, à Paris comme à Lyon, l'industrie du bâtiment, mais sans souci philanthropique, par un simple besoin de concurrence, est arrivée à copier les différents types de maisons édifiées par elle, et elle a donné de la sorte aux locataires, plus libéralement qu'on ne le faisait autrefois, l'air, la lumière, l'espace et l'eau. Ces progrès ainsi dus à la concurrence me paraissent un grand fait nouveau, et que certains socialistes, généralement dédaigneux de l'œuvre accomplie par les sociétés philanthropiques, pourraient cependant reconnaître.

La *Société des habitations ouvrières de Passy-Auteuil*, sur les plans de M. Cacheux, l'ancien collaborateur d'Émile Meyer, qui lui-même fut le collaborateur de M. Dollfus de Mulhouse, a su construire, en ces quartiers où le terrain est cher, de petites maisons

très saines et peu coûteuses, dont le locataire aussi peut devenir propriétaire en vingt ans.

L'*Union foncière de Reims*, fondée par des ouvriers sur le modèle des *Buildings societies* d'Angleterre, est encore une société coopérative, prêtant aux ouvriers l'argent nécessaire à la construction d'une maison.

L'*Association fraternelle des employés et ouvriers des chemins de fer*, qui compte aujourd'hui plus de 100 000 adhérents, et dont le capital est de plus de 25 millions, consacre maintenant chaque année un million à la construction de maisons ouvrières; elle n'a pas eu, comme en Allemagne, et je le préfère, besoin de recourir à l'État pour élever 72 maisons (mais n'est-ce pas trop peu?), qu'elle a déjà en France et en Algérie. Elle aussi fait des prêts hypothécaires à 4 pour 100.

Excellente enfin, la *Société des habitations salubres et à bon marché de Marseille* (1). L'objectif de cette société, quand elle se créa, fut : « 1° d'appeler le capital, cet auxiliaire du travail, à un emploi sûr, et d'une multiple portée sociale, le retirant ainsi à ceux qui font de l'usure sur la construction des logements ouvriers;

2° de propager parmi les familles ouvrières, consacrant au loyer un tant pour cent de leur salaire, la conviction qu'un bon logement doit tenir la place d'honneur dans le budget domestique ;

3° de construire pour les ménages à salaires réguliers et suffisants des maisons collectives à appartements, où l'autonomie du chez-soi et l'indépendance respective des pièces soient les mêmes que dans les maisons bourgeoises ;

4° de construire pour les ouvriers qui n'ont pas de salaire stable ou dont le gain est trop chétif, des maisons collectives offrant des conditions suffisantes d'hygiène et de décence, et se substituant aux taudis ;

5° de construire pour les familles de contremaîtres ou d'employés des maisons individuelles avec jardins, dont ils deviennent propriétaires par des prêts hypothécaires amortissables ;

6° de joindre à la construction directe des prêts hypothécaires permettant d'édifier le foyer où et comme il convient à chacun (2). »

(1) J'ai dit l'aide que lui apporta M. Rostand, le directeur de la Caisse d'épargne et de prévoyance des Bouches-du-Rhône, remarquable économiste et le père du poète éblouissant de *Cyrano* et de *La Princesse lointaine*.

(2) Il faut reconnaître les mérites de M. Ch. d'Albert, l'architecte qui créa le

A Rouen, M. Édouard Lecœur a créé pour la *Société anonyme immobilière* de petits logements destinés aux ouvriers ou petits employés, et c'est là un des types les meilleurs d'habitation collective. Dans les maisons du groupe Alsace-Lorraine, les conditions hygiéniques furent telles de 1887 à 1895, que le chiffre des décès n'atteignait que 12,27 pour 1 000, tandis que pour la ville de Rouen la moyenne était de 33,55.

Je citerai encore la *Société anonyme beauvaisine* des habitations à bon marché(1); *La Ruche roubaisienne,* dont les architectes ont été M. M.-Ach. Dazain, M. Élie Derveaux et M. Vaillant (2); la *Société de Mulhouse* qui a construit pour 3 millions d'immeubles; celle du Havre qui, en vingt ans, a élevé 120 maisons de 3 000 à 4 000 francs.

Je tiens à signaler enfin la *Société belfortaise des habitations à bon marché,* fondée en 1891, dont M. Alf. Engel, le grand industriel de Mulhouse, fut le président, et dont M. de la Hussinière fut l'architecte ; à Oullins (Rhône), *Le Cottage,* fondé par des ouvriers, société très intéressante ; et *Le Nouveau Persan*, une société coopérative fondée à Persan (Seine-et-Oise) en 1901, et dont les maisons aussi sont d'un aspect très agréable.

A l'étranger, je rappellerai d'abord à Copenhague la *Société des habitations ouvrières*, société d'ouvriers au nombre de 14 000 et qui, fondée en 1869, avait déjà construit en 1900 1 176 maisons. Les maisons de cette société peuvent devenir la propriété des locataires ; elles contiennent deux logements ; chacun de ces logements est de deux ou trois chambres, a une cuisine, une mansarde, une décharge, une cave. La société est une caisse d'épargne. Chacun des membres paye par semaine une cotisation de 0 fr. 50. C'est avec l'argent de ces cotisations, dont le produit le 1er janvier 1900 s'élevait à 5 769 930 couronnes (la couronne est de 1 fr. 40), que la société construit ses maisons. Chacune d'elles est par un tirage au sort attribué à ceux des membres qui, après six mois de cotisations, ont payé déjà 20 couronnes. Si le gagnant n'en veut pas, il la peut céder à un autre. Après dix ans de contributions hebdomadaires, tout membre peut reprendre la somme qu'il a déposée et avec elle le bénéfice de la

type d'habitation à bon marché de cette Caisse d'épargne et de prévoyance des Bouches-du-Rhône, maison dont l'installation hygiénique était assurément supérieure à celle de bien des maisons bourgeoises de Marseille à la même époque.

(1) Voir, de M. Baudan, *Petits logements et habitations à bon marché du département de l'Oise* (Paris, 1889).

(2) Voir, de M. Craveri, *La Ruche roubaisienne* (Roubaix, 1897).

somme. En cas de décès on rembourse à l'héritier la somme portée au compte du défunt (1).

En Suisse, je signalerai la *Société genevoise pour l'amélioration du logement*.

A Milan, la *Société de construction des habitations ouvrières*, créée en 1877, a été en partie fondée par des ouvriers, mais à l'aide de prêts que leur fournissait à un taux modéré la *Banque populaire* et la Caisse d'épargne de cette ville. Admirables de patriotisme municipal et national sont beaucoup de ces sociétés financières italiennes, ainsi cette Caisse d'épargne de Milan, heureusement pour elle et pour tous, indépendante de l'État, et qui chaque année, comme la Banque de Naples ou le Monte dei Paschi à Sienne, consacre une part importante de ses revenus à une œuvre d'intérêt social ou national.

A Naples, la *Société del Risanamento* a été fondée après les ravages du choléra de 1884.

A New-York, l'*Improved Dwellings Compagny of Brooklyn* a été fondée en 1878 par M. Alf. White pour l'amélioration des logements.

Mais à New-York je rappellerai surtout la *City and Suburban Homes Company*, dont les architectes très habiles ont été d'abord MM. James E. Ware et Ernest Flagg.

Une grande amélioration projetée par la compagnie est l'adduction d'eau chaude dans chaque logement, grâce à un système central de chaudières destinées à alimenter les buanderies, les séchoirs et les bains, en même temps qu'à chauffer les salles de réunion et les escaliers.

Délicieuses les maisons créées à Homewood, près de New-York, par cette société, et dont M. Percy Griffin a été l'architecte. Il faut en étudier et admirer la variété des plans, celle des matériaux, le charme de leurs porches abris, de leurs *bow-windows*, de leurs terrasses. Mais ces maisons sont pour des employés gagnant beaucoup plus déjà que nos ouvriers. M. Gould est le président de cette société (2).

Miss Collins à New-York a imité l'œuvre de miss Octavia Hills, à Londres, et avec un égal succès. Miss Collins et miss Oct. Hills ont voulu améliorer les logis malsains et en même temps l'état moral de ceux qui les habitent. Elles ont fait en

(1) A visiter aussi à Copenhague la *Colonie Nyboder*, qui date de Christian IV, et qu'il avait créée pour les marins et les employés de la marine.

(2) Ch. Lucas (liv. cit.); Voir aussi *American Review of Reviews*, juillet 1897.

ce sens beaucoup de bien, et elles ont su retirer toutes deux, ce qui était juste et encourageant, un bon revenu des capitaux engagés.

Le gouvernement impérial du Brésil dès 1882 encourageait aussi la construction d'habitations à bon marché, qui à Rio-Janeiro comptaient déjà 5 000 locataires en 1897.

En Allemagne, je dois rappeler à Berlin la *Société d'épargne et de construction*, la *Société de constructions d'utilité publique*; à Francfort-sur-le-Mein, la *Société par actions de constructions d'habitations à bon marché*; en Suède, la *Société anonyme de constructions de Manhem*, etc.

Après ces sociétés de constructions, il faut rappeler les *Sociétés de propagande et d'études sociales*, dont la collaboration est précieuse en la grande réforme de l'habitation des classes pauvres : ainsi et d'abord la *Société française des habitations à bon marché de Paris*, dont l'activité a été si féconde, ce qui ne peut étonner, son président étant M. Georges Picot.

Je tiens à signaler encore la *Ligue du coin de terre et du foyer*, fondée par le généreux abbé Lemire. « Elle a pour but d'étudier, de propager et de réaliser par tous les moyens en son pouvoir les mesures propres à établir la famille sur sa base naturelle qui est la possession de la terre et du foyer. Pour cela, elle fait appel à l'État, aux communes, à toutes les bourses, demande de constituer des caisses de loyer, réclame une loi déclarant insaisissable et exempt d'impôt un bien de famille minimum et facilitant l'acquisition, la conservation et la transmission de ce bien. »

Le *Bureau central des Institutions de bien-être pour la classe ouvrière*, siégeant à Berlin, est une œuvre qui fait honneur à l'Allemagne; l'on en comprend toute l'importance et la portée. Active et féconde aussi est à Stuttgard l'*Association pour le bien-être des classes ouvrières*.

MM. Lambert et Stahl, architectes allemands à Stuttgard, dans un *Recueil d'habitations ouvrières* publié par eux, se montrent eux-mêmes particulièrement soucieux du rôle que l'esthétique doit jouer dans la vie de l'ouvrier moderne. « Puisque l'on a constaté, disent-ils, sur la famille pauvre l'effet moralisant de la propriété, on doit s'efforcer d'augmenter cet heureux effet en développant aussi son sentiment esthétique dans la même mesure que son amour du foyer. » Ch. Lucas. (Liv. cit.)

A Bruxelles, il faut noter le *Bureau permanent des conférences*

nationales des sociétés d'habitations ouvrières, et surtout cette *Compagnie belge des assurances sur la vie*, que nous avons vue déjà collaborer aux constructions des habitations à bon marché et qui protège si bien la famille pauvre contre les chômages, la misère, la mort prématurée de son chef.

A noter en Amérique, le *Comité des habitations ouvrières de New-York* et les *Washington Sanatory Company* des États-Unis, et dans le même sens les *United states Leagues*.

C'est à ces sociétés que nous nous adresserons dans l'intérêt des idées que nous développerons plus loin, et que nous voulons semer, faire germer partout.

En presque tous pays, et c'est ce que nous tenions à montrer, général et magnifique est donc le mouvement qui aboutira à la transformation de la maison pauvre. Il s'étend, il s'accélère chaque jour. Le xxᵉ siècle ne finira pas sans que cette question ne soit pleinement résolue du logement pour tous, sain, à bon marché et, dans la mesure du possible, confortable, agréable même. On n'a plus qu'à vouloir, tout est devenu possible ; le domaine de l'impossible, ici encore les progrès illimités de l'industrie et de la science concourent à le faire reculer. Une simple découverte, en Angleterre, l'emploi, pour les constructions à bon marché, des scories d'usine mélangées au ciment de Portland, a fait diminuer le prix de ces constructions d'à peu près 20 pour 100. Dans le sens des économies, jugez par ce seul exemple de ce qu'on peut trouver et faire. Il appartient au talent ou au génie des architectes, des artistes, des ingénieurs, des savants, des économistes d'inventer chaque jour quelques-unes de ces nouveautés, qui résoudront le problème de la vie, de *toute la vie à bon marché*, et de l'art lui-même, du beau lui-même, accessible à tous.

Mais la question, comme tant de questions, est plus large qu'elle ne le paraît d'abord. Cette révolution sociale et esthétique aussi, que nous voulons, c'est-à-dire la transformation de toute habitation sordide et fétide en une maison saine et agréable, d'autres raisons encore que des raisons sociales ou esthétiques la font nécessaire.

Dans une conférence récente sur la tuberculose, M. le Dʳ A. Robin, qui a fait de cette maladie une étude profonde et neuve, signalait l'abaissement très remarquable de la mortalité tuberculeuse obtenue en Angleterre par la seule application de grandes réformes hygiéniques, et par la simple exécution surtout

et d'abord, mais plus difficile d'obtenir en France, des règlements contre les maisons et les quartiers insalubres (1).

M. Cheysson disait justement : « Le taudis, qui est le pourvoyeur de la tuberculose, est aussi, par le dégoût qu'il provoque chez l'ouvrier, le pourvoyeur du cabaret; et la maison triste, inhospitalière et répugnante, délabre la santé du travailleur, le démoralise et désagrège la famille. »

Ainsi, voilà des foyers de tuberculose créés, entretenus par notre incurie, et d'où elle nous menace sans cesse, nous et les nôtres. C'est de la sorte que la science, et je ne cesse de le répéter, démontre comment tous se tiennent et tout se tient; et c'est de la sorte qu'elle enseigne et ne cesse de prêcher, elle aussi, le dogme de la solidarité humaine.

Les causes de la grande mortalité de l'ouvrier seraient, pour le D^r Romme, le logement, la nourriture, l'atelier. Il faut donc nous hâter d'accomplir la transformation, que nous préparons, du logis fétide et sordide, en même temps que nous étudierons et résoudrons du mieux possible ces deux problèmes : la diminution du prix des nourritures, trop coûteuses en France, moins en Angleterre (et pourquoi?) et la substitution, autant qu'il se pourra, du travail dans la maison au travail dans l'ate-

(1) Le quart environ des maisons de Paris est encore misérable, 25 000 sur 83 000 rapportant moins de 2 000 francs, et 8 300 moins de 500 francs. A la place de tant de taudis devraient s'élever des maisons saines, et, à cette opération, nul ne perdrait, tous gagneraient, il me semble. Mais quelle fatigue, quelle sénilité est donc en nous, quelle débilité d'âme et de pensée, pour que toutes ces questions vitales, qui ailleurs émeuvent, passionnent l'opinion, nous semblent de si peu d'intérêt, en bas du reste, chez le peuple même, comme en haut ! Et comment les questions politiques ont-elles donc le pas sur elles, les querelles de partis, les batailles d'ambitions, d'appétits, et les grands discours vides, les appels à la haine au lieu de l'effort de tous pour le bien de tous ?

Trente-deux mille personnes sans ressources viennent chaque année de la province augmenter à Paris la foule des miséreux, la plupart encombrant ces taudis pour y multiplier de mauvais germes, des germes de haine, de maladies et de mort. Ces pauvres gens, on les retrouve, nombreux bientôt, là où s'accumulent les déchets si coûteux de toute civilisation, à l'hôpital, dans les prisons, aux portes de l'Assistance publique. Avant de diminuer, ce qui sera long, l'exode des habitants de nos campagnes vers ces villes « tentaculaires » qui prennent, pompent leur sang, le corrompent, trop souvent les tuent, il faudrait que ces malheureux ne trouvassent plus d'abord tous ces gîtes infects, mais des maisons saines, pour y moins souffrir, s'y moins dégrader, y mieux vivre.

D'après le D^r Romme, si l'on compare la mortalité des quartiers pauvres et des quartiers riches, on trouve que, par le fait surtout de la tuberculose, elle est, pour 100 000 Parisiens, de 104 à Plaisance, de 83 au Père-Lachaise, de 78.4 à Necker, de 10.8 aux Champs-Élysées, de 10.8 au faubourg du Roule (*Revue scientifique*, 21 février 1903).

lier, chaque maison pouvant aujourd'hui recevoir une distribution de la force, électrique ou autre.

Une partie de ces réformes est donc très près de s'accomplir ; je le répète : *l'on n'a plus qu'à vouloir.*

Ainsi, même en une grande ville, à plus forte raison à la campagne, une maison ou un logement pour trois, quatre, cinq personnes, maison ou logement sains et agréables, peuvent désormais ne pas coûter plus de 1 franc par jour et peuvent coûter moins : voilà qui est acquis.

Voici qui l'est encore : on peut à très bon marché, pour 50 centimes environ, avoir un repas également sain et agréable (je l'ai mangé dans les restaurants populaires de Lyon), le même à peu près que celui qui ailleurs coûte 2 francs environ. Et pour tout cela, on l'a vu, il n'est pas fait appel à la bienfaisance, à la charité, mots qui aux oreilles de certaines gens sonnent plutôt mal, ce qu'en vérité je ne comprends pas et regrette, n'étant pas de ces esprits simples ou simplistes qui pensent désormais se passer d'elles. Je crois qu'il serait absurde et coupable de refuser et repousser brutalement ou brusquement leur aide. J'estime, en effet, qu'il n'est pas trop de toutes les bonnes volontés, pour accomplir, achever ou commencer même un peu ou beaucoup du bien, de tout le bien qui nous reste à faire.

Et tout cela enfin — ceci de même est acquis — toutes ces œuvres et améliorations sociales, loin de coûter à ceux qui les entreprennent, leur rapportent. Car l'ouvrier est un bon locataire et vaut les autres, quand son logement, qui lui plaît, n'est pas cher, et quand son loyer, on le lui fait payer chaque semaine ou chaque mois.

Et dès lors, si le logement, le vêtement, les nourritures sont à très bon marché, ne pourrions-nous pas espérer une assez prochaine solution de la question sociale ou d'une partie de la question sociale, à la condition que vraiment on la veuille, cette solution prochaine ?

Cependant, après tout ce qui est acquis, nous devons montrer ce qu'il faut acquérir encore ; car tout cela, car cette maison à bon marché, ce n'est pas assez selon nous, et nous n'avons pas le droit de nous arrêter au point où nous sommes parvenus déjà. Il faut marcher plus loin et viser plus haut.

II

Cette beauté qu'on appelle l'art, pour employer ce mot dans son sens le plus large, est une véritable nécessité de la vie, si nous ne voulons pas nous contenter d'être moins que des hommes... Or je demande quelle est la proportion, en nos pays civilisés, de ceux qui reconnaissent cette nécessité de la vie et en ont leur part?

W. MORRIS.

Ce n'est pas assez de l'habitation à bon marché, qui est faite; nous voulons aussi pour elle le décor intérieur et le mobilier à bon marché; et ce décor, nous le voulons clair, aimable, et ce mobilier solide, de formes simples et de goût excellent. Le temps du logement fétide et malsain est bien près de finir; il doit finir, celui de la laideur sordide, également malsaine, de ces intérieurs attristant, déprimant les malheureux qui les habitent, qui croupissent en de telles laideurs, sans en souffrir du reste, sans le remarquer même, comme ceux qui, dans la vermine, après quelque temps, n'y pensent plus.

Ainsi nous voulons remplacer le mobilier affreux, mal fait, par un mobilier qui, au même prix, ou moins coûteux, serait de formes pures, d'une décoration sobre, serait logiquement et honnêtement construit. Nous voulons lutter en un mot (et la lutte sans doute sera difficile) contre la camelote toute puissante et dont le règne devient universel. Travail d'Hercule, me dira-t-on! car ce sont les écuries, ce sont les étables d'Augias, où vit la foule humaine et si patiemment, qu'il sied et qu'il nous plaît de nettoyer. Ce travail, nous l'entreprendrons cependant, pour nous-mêmes déjà, parce que la vue de ces laideurs nous blesse ou nous gêne, ainsi que fait toute laideur, et aussi parce que c'est un devoir, un devoir démocratique par excellence, de relever ceux qui sont bas ou s'abaissent, enfin parce qu'il est temps de refaire le goût artistique quelque peu corrompu, dégradé, en ce pays comme en d'autres, depuis l'avènement de la démocratie.

Mobilier d'une maison ouvrière, par Léon Benouville.

Les Mouettes : frise décorative, par M. Van Rysselberghe.

Art décoratif.

J'avais compté autrefois sur la révolution récente de l'Art nouveau, pour que par lui, l'art, un peu d'art fût rendu au peuple, à ce peuple qui devrait, il semble, déclarer, affirmer aussi, — mais il n'y songe guère, et ses chefs n'y songent pas davantage (1), — son droit à la beauté, son droit au charme, aux élégances de la vie. Il y tend sans doute vaguement. Voici en effet, chose nouvelle, mais par certains côtés regrettable, voici que partout désormais règne l'égalité dans le costume, ce qui veut dire que le paysan, l'homme, la femme, la jeune fille du peuple veulent, et dans un sens, je le comprends, s'habiller, se parer comme les autres, comme « les bourgeois ou les bourgeoises », disent-ils. Par malheur, l'habillement, les costumes, qu'ils délaissent pour ceux d'aujourd'hui, avaient un pittoresque, un charme, une beauté parfois, que ceux d'aujourd'hui n'ont pas.

Et ce que dès lors voudra le peuple, ce ne sera donc plus un art populaire, un art, comme autrefois, particulier aux classes inférieures, et créé par elles et pour elles, un mobilier, par exemple, qui était excellent d'ordinaire, et qui était probe, logique, harmonique avec son milieu. Ce que le peuple voudra, ce qu'aujourd'hui il veut déjà, ce n'est plus cela, c'est ce qu'a le « bourgeois », dont la fausse élégance, le faux luxe, la camelote aussi, mais brillante, l'émerveillent et le tentent. Et alors il nous

(1) Excepté un député socialiste de Belgique, M. Destrée, esprit très distingué, homme de cœur, et qui sur cette question, l'art pour le peuple, a éloquemment toujours écrit et parlé.

Barques de pêche: frise décorative par C. Lovatelli Papier peint fabriqué par M. Cadot, à Paris). (*Art décoratif.*)

fallait chercher une formule d'art qui fût la même pour nous et pour lui, et il fallait que la révolution artistique, s'il s'en faisait une, fût faite également pour tous. Oui, si je dis à un ouvrier : voici un art populaire que je crée pour vous; voici un meuble simple, parfait, construit à votre intention, et d'après un vieux modèle populaire, l'ouvrier n'en voudra pas; mais si j'ai commencé par acheter ce meuble, comme ayant toutes les qualités dont je parle, et s'il le voit chez moi, alors il l'enviera, le voudra, et certainement il l'achètera, pour peu que le prix du meuble le permette. Il n'acceptera plus la distinction d'un art populaire et d'un autre, je le veux bien (1); et je vois donc qu'il ne peut être question d'un art populaire à recréer pour lui. Aussi, à mes yeux, cet *art populaire ou pour le peuple* dont j'ai parlé déjà, et que je proposais ou semblais proposer de reconstituer, ne voulait dire que *l'art à bon marché, l'art accessible à tous*. Cependant il faut bien que nous nous occupions de sa maison, et du décor et du mobilier de sa maison, puisqu'il est incapable de s'en occuper lui-même, de les créer ou recréer, idée que je traduisais ainsi : créons *l'art pour le peuple, à défaut de l'art par le peuple*.

Mais cet art dès lors ne différera pas du nôtre, pas plus que son costume désormais ne se distinguera du nôtre.

(1) Il n'y a qu'un art, en effet, comme au fond il n'y a plus d'art majeur ni d'art mineur, et c'est ce que M. Roger Marx a si heureusement contribué à faire accepter de tous, et de nos musées mêmes.

Paysage: frise décorative par M. Dufrêne Papier peint fabriqué par M. Petitjean, à Paris.

Et il fallait donc chercher une formule de décoration, une formule d'art qui s'appliquât aussi bien à la maison la plus modeste qu'à la plus riche : cette formule est, je crois, trouvée.

Et il fallait donc la décoration et le mobilier à bon marché : et ce problème aussi n'est pas loin d'être résolu; l'un de ces mobiliers a figuré cette année au Salon de la Société nationale des Beaux-Arts. Cette formule, applicable à toute maison, à celle du pauvre et du riche, l'hygiène nous la fournit en partie déjà; car toute maison, d'abord nous la voulons saine; et ainsi cette formule d'art devra concilier étroitement nos besoins d'hygiène avec nos besoins esthétiques.

Je donnerai quelques exemples : voici la muraille : comment la décorer, l'habiller? L'hygiène exige que les murs puissent être aisément lavés ; cette condition peut-elle s'accorder avec leur décor? Certainement : nous avons aujourd'hui des papiers qui se lavent; mais, pour l'habitation à bon marché, ils sont trop coûteux ; nous avons la peinture à l'huile ; elle est peut-être trop coûteuse elle-même ; heureusement voici que l'on cherche et trouve des revêtements, des enduits moins chers qui peuvent être lavés, et qui, teintés de telle ou telle couleur, établiront une dominante dans la coloration, l'harmonie générale de la pièce. Ces murs, recouverts d'un enduit de couleur claire, nous en relèverons la coloration trop monochrome par un décor au pochoir, peu coûteux, ou en haut simplement par une frise au pochoir aussi ou de papier peint, frise qui pourrait être dessinée par des artistes tels que W. Crane, Volsey, en Angleterre; Aubert, Dufrêne, Lovatelli, Verneuil, en France; Hobé, Crespin ou Rassenfosse, en Belgique; Korovine en Russie, ou tel autre ornemaniste exquis des pays du Nord

Glycine; frise au pochoir, par M. Aubert. Modèle Touring-Club.

Mais c'est le même décor que je voudrais chez moi, et je connais beaucoup de maisons riches qui ont adopté cette décoration murale; elle est charmante, elle est claire, elle est saine; et dans la maison à bon marché, vous ajouterez, si bon vous semble, sur la teinte unie des parois, pour leur décoration encore, des gravures, des photographies, des affiches artistiques, des estampes coloriées, des tablettes pour porter des bibelots, toutes choses qui coûtent si peu aujourd'hui. N'avez-vous pas, pour 50 centimes, à la maison Braun ou à la maison Hachette, une reproduction parfaite d'un des chefs-d'œuvre admirables des musées d'Europe? Ainsi, voilà une formule décorative applicable à toutes maisons, riches ou modestes.

Et la fenêtre? Je prends la formule de Serrurier-Bovy : rien en haut, pour que toute la lumière vienne éclairer la pièce; en bas, à la hauteur du rayon visuel, de petits rideaux qui tamisent le jour. Ils pourront être, ici très simples, de cretonne, comme autrefois, ailleurs de soie ou de satin, ou de mousseline, aux colorations délicieuses; mais le thème, le principe, reste le même. Quant aux tentures le long d'elle, simples, légères, d'étoffes qui se puissent aisément nettoyer ou laver, en cretonne, par exemple, et portées de préférence par une tringle avec des anneaux, elles seront, si l'on veut, d'un ton en harmonie avec celui de la pièce, et rehaussées par quelques applications ou quelques rares dessins coloriés : voilà encore qui sera peu coûteux.

Et le lit? Je demande également pour lui à Serrurier-Bovy

Clématite: frise au pochoir, par M. Aubert. Modèle Touring-Club.

sa formule, inspirée par l'hygiène toujours, et qui est excellente et est aujourd'hui agréée partout. Plus de ciel de lit, plus de tentures étouffantes et malsaines, puisque la circulation de l'air est gênée par elles, et qu'elles peuvent loger, garder les microbes pathogènes. Un lit, dont la tête s'appuie au mur, et qui s'avance au milieu de la chambre, ce qui est plus sain déjà, et des deux côtés de la tête, un peu au-dessus d'elle, une potence mobile, pas très longue, d'où tombent des rideaux, pour protéger la face de l'air, des vents coulis, les yeux de la lumière trop vive. Ces rideaux peuvent être, bien entendu, très simples eux-mêmes, peu coûteux, ou somptueux.

Nous diminuons donc, nous allégeons toutes les tentures, que l'on pourra aisément nettoyer ou laver.

Et ainsi voilà, pour la décoration du lit et des tentures, le même thème encore s'appliquant à la maison, dont le loyer est d'un franc par jour, comme à la maison, dont le loyer sera de 3 000 francs par an. Et dans l'exécution d'une chambre d'ouvrier, que je voudrais voir figurer à l'une de nos prochaines exposi-

tions 1 , j'aimerais que par des harmonies, par d'heureux accords dans les tons, les colorations des murs, des tentures, des rideaux, des meubles mêmes, s'ils étaient peints, on créât et on apprît à l'ouvrier, à l'ouvrière, à tous, à créer une harmonie générale,

Lit en bois de frêne, par Serrurier-Bovy.
L'Art décoratif, 1902.

qui certainement ne coûterait rien de plus, et qui par elle-même composerait déjà une décoration délicate.

Il y a en tout cela, il me semble, un retour à la simplicité de notre décor intérieur du xviii° siècle, qui avait le mérite

(1) On en voyait, et cette intention honorait les Allemands, à l'exposition de Düsseldorf; mais la décoration en était bien lourde, et il me semble que nous et les Anglais ferions mieux.

d'abord d'être clair, et qui fut exquis et si français par sa clarté même, par sa simplicité, sa logique. Cette clarté des appartements a été obscurcie pendant très longtemps par la mode. Nous les voulions graves, plus graves que nous-mêmes! Rappelez-vous ces salles à manger sombres, en chêne sculpté, et quelles sculptures! tapissées de cuirs repoussés, et quels cuirs! Cette clarté, nous la revoulons aujourd'hui et avec raison, mais dans l'habitation à bon marché plus que dans aucune autre.

Ainsi dans les deux maisons, modeste ou riche, différence non de principes, non de thèmes décoratifs, mais de matières seulement, ou de travail dans la matière ; et alors on ne saurait trop rappeler que les lignes les plus simples, quand la proportion en est parfaite, sont souvent dans le mobilier comme en architecture, les plus belles, que ce n'est pas le placage, la surcharge d'une ornementation inutile, qui font jamais la beauté d'une architecture ou d'un mobilier, mais au contraire qu'ils en font souvent la laideur, et qu'un meuble peu ouvragé est souvent par la seule proportion, la seule pureté de ses lignes préférable à un meuble trop travaillé, trop fouillé, bizarre, follement tordu en tous les sens, écrasé sous la stylisation de la flore, préférable à beaucoup de ceux, en un mot, que se plaisent à imaginer tant d'artistes du présent « modern style ».

De la sorte, avec l'intention de créer un art nouveau, qui, à bon marché, puisse convenir au plus grand nombre, nous revenons nécessairement à la simplicité dans la forme et la décoration. Et nous espérons peut-être réagir ainsi contre l'autre, contre ce « modern style », de nature et d'origine si peu françaises, contre cet « art nouveau », qui menace en certains pays de sombrer dans la démence ; et le rappelant à la raison, nous espérons lui ramener beaucoup de ses partisans d'autrefois, qu'obsèdent, éloignent, découragent ses égarements d'aujourd'hui.

Donc, sans penser à imposer ou à offrir au peuple un art dit populaire, nous irons vers l'art populaire, surtout de jadis, et nous lui demanderons des leçons, des modèles de goût et d'art vrai. Et c'est ainsi que, partant du peuple, notre révolution ou évolution artistique retournera vers lui, et peut-être s'appuiera sur lui.

L'Art nouveau en Angleterre, l'un des rares pays où ses progrès soient incontestables et mérités, s'est fort inspiré de l'art rustique : il lui doit beaucoup, et c'est par son influence qu'il est resté généralement très simple, comme très national aussi, en la plupart de ses manifestations. Dès lors, afin de revenir au simple et au traditionnel, je conseillerais, et j'y reviendrai plus

loin, d'ouvrir une Exposition d'art populaire et rustique, ce qui, chose curieuse, n'a pas été tenté encore dans nos pays de démocratie. Nous réunirions dans cette Exposition un grand nombre de types, de modèles, en vue de la création de ces meubles à bon marché. Puis nous commencerions leur fabrication; et quand on les aurait vus, tout le monde, je crois, les voudrait, parce que le dessin en saurait plaire et qu'ils seraient excellents, bien que peu coûteux, beaucoup moins coûteux que les autres. Comment ? D'abord beaucoup d'entre ceux qui préparent cette grande entreprise sont et resteront des désintéressés, ainsi, dans les conditions nécessaires, où étaient ceux qui ont fait réussir l'œuvre des habitations à bon marché. Puis nos fabricants aussi se contenteraient d'un minimum de bénéfices, ce qui peut être une excellente spéculation. Enfin, entre le fabricant et l'acheteur, il n'existerait pas ou peu d'intermédiaires. Je n'ai pas à en dire plus, à révéler les différentes combinaisons qui nous permettraient d'arriver à une extrême réduction dans nos prix de revient, en même temps qu'à une fabrication artistique excellente.

Il y a tout à chercher et trouver dans le sens de ce bon marché des choses d'art. Et je ne parle pas seulement de ces photographies, de ces estampes, de ces affiches, de ces petits moulages, de ces poteries destinés à la décoration intérieure, qui coûtent si peu aujourd'hui, et qui sont nécessaires à quelques-uns, comme les fleurs ou les plantes dans le plus modeste intérieur. Tout aujourd'hui concourt au renouvellement de la décoration générale dans ces conditions de bon marché. Des exemples m'entraîneraient trop loin : mais certainement l'industrie, et même l'industrie d'art, s'est faite, se fera de plus en plus, quand on le voudra, la servante ou l'alliée de la démocratie (1).

(1) Voici une industrie toute nouvelle qui arrive de Bâle et que je signale pour montrer — ce qui fortifie mes espoirs — que la machine elle-même, la machine maudite et justement parfois, la machine condamnée, anathématisée par Ruskin, peut cependant, soumise, asservie, bien dirigée par de vrais artistes, faire de l'art peut-être, aboutir comme la photographie, qui n'est qu'une machine aussi, à des manifestations artistiques ou tout au moins bien près de l'être. Une maison de Bâle vient de créer des cadres en bois, tout à fait nouveaux et charmants d'ornementation, de lignes, de couleurs ; c'est là vraiment de l'« art nouveau », et qui est parfait. Elle décore également d'ornements, d'entrelacs délicats des meubles dont le dessin est sobre et excellent parfois. Or ces ciselures ou ces sculptures ne sont que des impressions par une machine récemment découverte, impressions faites sur différents bois, qui ensuite peuvent être teintés. Aujourd'hui c'est relativement un peu cher; ce le sera moins dans quelque temps, et alors nous pourra servir; et je ne serais pas surpris de voir quelque jour dans une chambre d'ouvrier le lit de cette maison, qui est reproduit ici, mais qui pour lui est trop coûteux encore.

60 LES HABITATIONS A BON MARCHÉ.

A notre Exposition, qui n'a aucun rapport avec une Exposition ouverte en 1903 au Grand Palais, et aux prochains salons, on

Mobilier d'une maison ouvrière, par Léon Benouville.

reverra de M. L. Benouville, et peut-être verra-t-on de M. Hol é ou de M. Serrurier-Bovy, de ces mobiliers tels que je les désire, et

Lit « Lucie »

Lit « Meta »
Fabrique Toledo — A. Baldi, directeur à Bâle

qu'ils auront construits, sur mon invitation, dans des conditions d'art et de bon marché toutes nouvelles.

Tout ce que je rêve n'est donc pas un rêve; tout ce que je raconte n'est pas un conte : le rêve du moins est très réalisable, je dirai même qu'il est réalisé. On verra, je l'espère, à notre Exposition future, une maison du type de Puteaux qui, décorée et meublée par quelques-uns peut-être des meilleurs artistes de l'Europe, ne coûterait pas plus de 1 fr. 30 par jour, après qu'à son prix actuel de location, de moins d'un franc, se serait ajouté le prix de sa décoration et de ses meubles. J'estime, en effet, à 1 500 francs environ le prix du mobilier et de la décoration pour ce type de maison, qui comprend une salle à manger, un petit salon et trois chambres à coucher. Or 1 500 francs à 5 pour 100 représentent un intérêt de 75 francs par an ou d'à peu près 0 fr. 20 par jour; et le prix par jour de la location générale s'élèverait ainsi : à 1 fr. 30 environ, si on livrait la maison décorée et meublée. Mais cette combinaison ne serait pas la bonne. Il faut que le locataire soit le propriétaire de ses meubles dès son entrée dans la maison. Comment les achètera-t-il? Comme il les achète aujourd'hui, en payant comptant, s'il le peut, ou en les prenant à crédit, et des sociétés coopératives accordent ce crédit, comme certains grands magasins. Mais les prix de ces magasins sont majorés par trop de frais généraux, car, en même temps que son meuble, l'ouvrier qui le prend ainsi paye pour le mauvais payeur, et il paye l'organisation, et tout le personnel et le luxe et les gros bénéfices de ces maisons. Or tout ce qui est payé là ne le serait pas à une société coopérative; et c'est pourquoi je demande qu'une société coopérative s'annexe toujours aux groupements d'habitations ouvrières. Il y en a une à Puteaux : son chiffre d'affaires est déjà de 300 000 francs par an; il peut s'augmenter, il s'augmentera certainement. Pour l'alimentation à bon marché, les sociétés coopératives peuvent être également très précieuses; et l'on sait que nous poursuivons aussi et tenons à hâter la solution de ce grand problème, les nourritures à bon marché.

Voilà donc qui est acquis ou va l'être : le mobilier, la décoration, l'art à bon marché, l'art simple et sain; et comme il n'y aura bientôt plus de logis ni de maisons fétides, il n'y aura donc bientôt plus, *si on le veut*, de maisons ni de logis sordides.

III

Nous demandons, en un mot, que la foule populaire participe elle aussi au charme de la vie, à l'art qu'elle ne connaît plus, et l'art, *nous l'appelons en tout et partout*.

Le peuple avait autrefois un art populaire, un mobilier populaire, comme il avait des costumes, des poésies, des musiques, des danses populaires; il ne les a plus. La sombre illumination intérieure qu'il demande à des ivresses basses lui doit-elle suffire ? Est-ce pour lui vraiment assez, l'ignoble, l'abrutissant café-concert, où on lui débite avec l'absinthe et les alcools empoisonneurs les niaiseries ou les obscénités que l'on sait? Oui, un peu plus d'idéalisme ne messiérait pas même et surtout à une démocratie; or le peuple en avait sa part autrefois, cette part de rêve, d'ivresse, de force, que l'idéalisme donne à quelques-uns d'entre nous, et que nous avons la pensée singulière et révolutionnaire de vouloir également pour tous. En réalité, l'avènement de la démocratie qui devait pour le peuple ouvrir une ère éclatante de progrès en tous sens, n'aura été pour lui, dans le domaine de l'esthétique, il le faut reconnaître, qu'un retour à la barbarie.

Quels sont aujourd'hui les plaisirs du peuple? Quel est son mobilier? Quel est le plus souvent le nôtre ?

C'est donc à une révolution, à une réforme profonde que nous aspirons dans l'éducation et la vie des foules.

La devise de l'Art nouveau m'avait paru être autrefois, ou peut-être me l'imaginai-je ainsi, *l'art en tout, partout, l'art à tous.*

L'art en tout, c'est l'art appliqué à tout objet, au plus simple, au moindre objet domestique, comme avant le XIXe siècle, siècle si grand par tant de côtés, si médiocre par d'autres, siècle utilitaire, qui fut singulièrement hostile ou indifférent à la beauté, à la couleur dans l'architecture et la décoration, et qui ne rechercha que l'utile, comme si l'agréable aussi, et un peu de charme, un peu d'art, un peu de beauté ne devaient pas s'y mêler toujours, selon l'ancien précepte de *l'utile dulci*. Ce siècle en architecture et en décoration fut donc lamentable, et ne sut créer aucun style, sinon en ses derniers jours « le *modern style* » et en ses commencements, le « style empire ».

L'Art nouveau a certainement recréé ou voulu recréer l'art

en tout. A-t-il réussi toujours ? C'est autre chose. Il nous l'aura sans doute rendu çà et là, mais en se trompant bien des fois et en s'égarant vraiment trop dans le renouvellement de notre mobilier.

L'art à tous ? oui, l'Art nouveau eût dû aller à tous, et au peuple d'abord. En a-t-il eu le souci, la préoccupation constante, comme nous l'espérions? Dans ce sens, il n'a pas tenu ses promesses, il n'a vraiment pas assez fait, et nous le pressons de marcher enfin dans cette voie.

L'art à tous et partout, c'est à peu près même chose : et *l'art partout*, c'est donc l'art dans la maison d'abord, et dans toute maison (1), et c'est l'art au village, comme dans la ville, et dans chaque rue et sur chaque place ; et c'est l'art dans chaque édifice public, et en ceux surtout destinés aux classes populaires, aux besoins de la foule, en ce que j'appellerai « les maisons du peuple », depuis l'école jusqu'à la gare, et la caserne, et l'hôpital ; et tout cela qui va paraître excessif sans doute à mes concitoyens, bien qu'ils soient Français, appartenant donc à une nation qui, à tort ou à raison, se croit très artiste, tout cela n'est pas impossible et déjà se prépare, même en France.

La maison du paysan, mais sans doute il faudra la rééditer aussi et à bon marché, après qu'au paysan on aura fait connaître certaines nécessités d'hygiène qu'il ne connaît pas, et après aussi qu'aura disparu de nos lois fiscales cette loi inepte et funeste qui impose les portes et fenêtres, c'est-à-dire les prises de lumière et d'air, c'est-à-dire la santé, la vie. Le fameux air pur des campagnes n'existe guère pour le paysan qu'aux heures passées hors de chez lui; chez lui, souvent il n'a pas plus d'air ni de lumière que ses bêtes dans leur étable. Et dans la réédification ou la restauration de sa maison on tiendra compte, comme toujours, de l'hygiène d'abord, mais aussi des conditions de milieu, et aussi des traditions locales, conditions de milieu, traditions locales dont s'inquiètent si peu aujourd'hui

(1) Ainsi je rencontrais il y a quelque temps dans une publication allemande, dont je regrette vivement d'avoir oublié le titre, un projet de décoration pour chambre de bonne : *Et je n'ai pas trouvé cela si ridicule.* Nos chambres de domestiques dans nos maisons de Paris, et dans les maisons les plus riches, chambres si froides en hiver, si chaudes en été, chambres étroites et qui la plupart ne sont aérées, éclairées que par une lucarne (ce qui nous oblige, en cas de maladie, à envoyer nos gens à l'hôpital, où du reste ils sont mieux soignés et secourus quelquefois, qu'ils ne le seraient nulle part ailleurs), tout cela est une honte pour cette civilisation moderne, brillante en surface, et que vantent si volontiers toutes les palabres officielles, mais trop souvent barbare par ses dessous navrants.

la plupart de nos architectes. Je rappellerai toutes ces bâtisses qui déshonorent le sol français depuis des années, les mêmes pour une mairie, une préfecture, un asile d'aliénés, un hôpital, une gare, ou un musée, toutes ces confections si banales, sortant, hélas! de l'École des Beaux-Arts. J'aimerais donc que la maison du paysan, quand on la rebâtira et rajeunira, l'ouvrant enfin à la lumière et à l'air, on la laissât bretonne en Bretagne, savoyarde en Savoie, provençale en Provence, normande en Normandie, flamande dans la Flandre, parce que, d'abord, le milieu l'exige, et aussi parce que la variété dans l'unité est un principe d'art vrai toujours, l'uniformité suant l'ennui.

La maison du paysan et l'auberge en nos villages ainsi restaurées et nettoyées un jour, une heureuse influence en rayonnera sans doute; et peut-être serons-nous mieux compris, quand nous veillerons sur l'esthétique du village, comme nous veillons sur l'esthétique de nos villes. Il existe à l'étranger surtout, je l'ai montré, certaines créations idéales du village et de la colonie ouvrière, qu'il nous faut toujours avoir devant l'esprit, comme il s'est élevé jadis des villes idéales, admirables, étonnantes œuvres d'art, Nuremberg par exemple, Hildesheim, en Allemagne, Rouen en France, Venise en Italie, que sans cesse doivent se rappeler et étudier ceux qui ont le souci très noble, comme M. Buls, comme M. Sitte, de l'esthétique des villes.

L'avenir de la colonie ouvrière ou du village, je le vois dans le village anglais du Port-Sunlight, ou dans la création de MM. Cadbury, à Bournville, ou dans celle de MM. Krupp à Essen, comme je vois l'avenir de la manufacture et de l'usine dans les *usines-clubs* d'Amérique, décrites par M. Bargy dans le numéro de la *Revue Universelle* du 1er mai 1903, ou encore dans la brasserie de M. Jacobsen, à Copenhague, avec son entrée si richement décorative, et sa tour portée par des éléphants de granit (1).

Oui, soucieux, impatients d'éveiller ou de réveiller chez le peuple, comme chez tous, des goûts, des besoins esthétiques, de lui rendre le sens perdu de la décoration sobre, saine, et le

(1) Puisque je rencontre ici le nom de Jacobsen, qu'il me soit permis de saluer avec respect la mémoire du fondateur de la brasserie, et de rendre hommage à son fils, le Dr Jacobsen, qui continue si noblement l'œuvre de son père et ses traditions de magnifique. Les Jacobsen ont montré, par la belle architecture de leur brasserie, que l'art pouvait ennoblir aussi la fabrique et l'usine, et ainsi se

goût à la fois de l'élégance, du charme de la vie, de la beauté même, goûts, sens, besoins qui paraissent morts en lui, bien que tout cela vraiment doive être aussi nécessaire à l'homme sorti de l'animalité première, à l'homme en notre état de civilisation, que le sont la lumière, l'air pur, le pain de chaque jour, la propreté, ou la justice, nous voulons donc que la maison où il vit, que l'école où il s'instruit et grandit, que la bibliothèque, l'institut populaires, « la maison du peuple », où il complétera son instruction, toujours trop incomplète sans doute (ainsi que du reste l'est la nôtre), et que la mairie, la petite mairie, puisqu'on décore la grande, et la caserne, et la petite gare de chemin de fer, puisque la grande est décorée, et que le wagon de troisième classe, puisqu'on décore le wagon de première, et l'auberge, et le restaurant, et le bar même où il passe, et l'usine aussi, et l'hôpital qui l'accueille malade, inquiet, triste, tout ait sa décoration, son essai d'élégance, de charme et de beauté (1).

C'est donc l'*art partout* que nous réclamons, et que l'Art nouveau nous avait promis, et qu'il est tenu de nous bientôt donner. Or, ces volontés, ces rêves, il n'est pas impossible, ai-je dit, de les réaliser, et je vais montrer même que cela serait facile.

pouvait allier à la grande industrie moderne. On sait qu'ils ont restauré en très grande partie à leurs frais l'admirable château incendié de Friederiksborg, et doté leur ville de Copenhague de deux étonnants musées. Le Dr Jacobsen n'est pas seulement le plus fervent et le plus généreux des patriotes, il est un grand ami de la France ; aussi je ne me contente pas d'apprécier hautement son œuvre et sa vie : français, très français, je le remercie encore du splendide hommage par lui rendu à l'art et au génie de mon pays. Il a, dans son usine, fait ériger à Pasteur une statue de bronze, la seule que cet homme, le plus grand peut-être du XIXe siècle, ait hors de France. Sa galerie, la *Nye Glyptothèque*, est presque tout entière consacrée à la gloire de la sculpture française, et n'est pas moins riche que celle du Luxembourg. Enfin l'on ne sait pas assez combien est précieuse et rare la collection de la *Gaml Glyptothèque*, qu'il doit donner au peuple danois. Après celles de l'Italie, je n'en connais pas qui renferme une telle réunion de bustes antiques remarquables, et certaines pièces de ce musée, que Pétersbourg et Vienne pourraient envier au Danemark, mériteraient à elles seules, pour les amateurs épris de l'art antique, le voyage à Copenhague. Il faut remonter à la Renaissance italienne ou aller de nos jours jusqu'à Moscou, jusqu'en Grèce ou en Amérique, pour trouver de ces millionnaires faisant, comme M. Jacobsen, de tels dons princiers à leur cité ou à leur pays. Des millionnaires de ce patriotisme magnifique, j'ai le regret d'en moins connaître en France, et je ne sais rien nulle part, même en Amérique, qui égale les munificences de MM. Jacobsen.

(1) Pourquoi des docks mêmes n'auraient-ils pas leur décor, contribuant à la décoration générale de la ville maritime où ils s'élèvent, comme ceux de Hambourg, par exemple, qui dans les fumées et les brumes ajoutent le pittoresque de leur longue ligne rouge et de leur silhouette artistiquement découpée à l'étonnante beauté de ce port gigantesque.

Voici l'école : je regrette, mais il est trop tard, que tant de millions aient été dépensés, pour faire d'elle presque partout

Une salle de l'hôpital Broca, à Paris.

une construction laide, lourde, ou banale, sans caractère. L'intérieur en est clair au moins ; mais cet intérieur, améliorons-le

encore, parons-le. Nous n'aurons du reste qu'à compléter ce que l'on a commencé ; car les murs déjà n'en sont plus nus et gris comme autrefois. Il ne faut pas que l'ennui en transsude ; il faut éviter l'ennui à ces esprits d'enfants, prêts toujours à considérer l'école comme un lieu de détention, dont ils ne pensent qu'à s'évader, ainsi que plus tard ils considéreront la caserne. Faisons donc que la vue de l'école soit agréable, et faisons que l'instruction partout soit une joie, comme devrait être tout travail. Les murs de l'école, peints de couleurs claires, nous les couvrirons non seulement de tableaux d'histoire naturelle ou autres, mais de reproductions de chefs-d'œuvre, chefs-d'œuvre de la nature ou de l'art, ayant soin d'en proportionner l'intérêt à l'intelligence de ces cerveaux d'enfants. On a fait la faute de présenter à l'admiration des enfants ou du peuple des œuvres admirables sans doute, mais exigeant déjà une certaine culture, souvent une haute culture de ceux qui les peuvent comprendre.

Je leur offrirais d'abord des vues de la nature, et surtout de cette nature même où ils vivent, afin de leur en faire nettement apprécier le charme ou les splendeurs, et de leur en imprimer l'amour et le respect. Dans la même intention et le même esprit, je leur montrerais en des documents graphiques les maisons, les églises, les édifices intéressants, en un mot tout l'art parfois très modeste, mais parfois charmant du pays où ils vivent. Je ferais ainsi de chaque école un *musée local*, pour faire bien voir d'abord, bien comprendre à l'enfant ou à l'homme son propre pays, sa province, pour la lui faire, je l'ai dit, aimer et respecter, et pour entretenir des traditions, qui parfois sont l'honneur, la fortune, la vie d'une région, et constituent des résistances à une centralisation trop funeste.

Ainsi je ferais de chaque école un petit musée local, à moins que l'on ne préférât le constituer à la mairie. J'ai demandé aussi qu'en chaque capitale de nos anciennes provinces, on créât un *musée provincial*, tel qu'il en existe à Arles, à Quimper déjà, celui d'Arles créé par le grand poète Mistral. D'autres le veulent cantonal : mais c'est toujours la même idée.

Il est bien entendu aussi que les couleurs marron, ces abominables couleurs brique ou grises, les couleurs ternes habituelles à nos administrations, comme si elles en reflétaient l'état d'âme, disparaîtraient de l'école d'abord et seraient remplacées par des couleurs claires, heureusement préférées aujourd'hui, et que nous devons à l'Angleterre, qui le devait au Japon, afin que la clarté, je voudrais dire la joie,

fût donc partout, la belle clarté française, comme dans le génie de notre race, comme dans la langue que nous parlons.

Gare dans une petite ville de Danemark, Skodborg ; par M. Venck, architecte.

Les mairies? On s'occupe à Paris de leur décoration, traitée avec plus ou moins de goût, on le sait.

En effet l'anarchie qui règne dans l'art comme ailleurs, fait

que chaque artiste, coopérant à ces décorations, apporte son œuvre sans aucun souci de celles qui l'accompagnent. Aussi la plupart d'elles sont-elles si incohérentes, — voyez celle de l'Hôtel de ville et surtout celle vraiment trop folle du Panthéon, — étant commencées et menées en l'absence de tout plan d'ensemble, de toute direction générale, de toute préoccupation d'une harmonie entre les diverses parties qui les composent (1).

Mais si l'on s'occupe des mairies parisiennes, dans nos mairies de province et de campagne rien n'est fait encore. Ici, je voudrais une décoration simple, toujours dans la tradition du pays, et peut-être si on ne le met à l'école, ce musée local dont je parlais, le musée de l'histoire locale, à moins qu'un musée spécial n'existât déjà ou ne se créât dans la ville.

Les « maisons du peuple », les bibliothèques et les instituts populaires, reçoivent en certains pays un commencement de décoration, que je désirerais, comme partout et toujours, simple et sobre.

L'auberge est en France aujourd'hui l'objet de la sollicitude si intelligente et inlassable du président du *Touring Club*, M. Ballif. M. Ballif, à lui seul, aura fait une révolution plus profitable au pays que beaucoup de nos révolutions politiques, puisque partout il aura nettoyé ou va nettoyer l'auberge, et aussi le petit ou grand hôtel, si longtemps fétides en presque toutes nos campagnes ou provinces : l'on ne saurait donc l'en trop féliciter et remercier (2).

(1) Et c'est ainsi qu'il n'est pas de style à notre époque, le style me paraissant être un accord voulu entre tous les arts décoratifs, comme entre toutes les parties d'une décoration. Aussi peut-on dire de certaines époques, par cet accord entre tous leurs arts décoratifs, qu'elles ont un style, comme on le dit de certains monuments ou même de certains meubles, par cet accord aussi entre toutes leurs parties décoratives. Le style, c'est l'homme, a-t-on dit en littérature ; le style, c'est aussi une époque, je viens de montrer comment ; or, une époque plus ou moins anarchique, sans direction ni principes, sera donc plus ou moins sans style. Comparez dans l'histoire de l'art notre temps à celui de Louis XIV et de Lebrun, dont l'autocratie sur tous les arts a créé un style admirable.

(2) Il est certain que si j'habitais la Hollande, je n'aurais rien ou presque rien à demander de ce que je demande ici. La propreté, en ce pays, comme en tant de pays du Nord, est telle qu'elle en devient l'un des charmes et confine à la beauté, ainsi que chez l'homme la santé parfaite. La Hollande tout entière me semble une œuvre d'art sans égale, et elle est un admirable exemple de ce que l'Art peut créer, c'est-à-dire la réaction de l'intelligence et de la volonté humaines contre tous les obstacles, toutes les fatalités de la Nature. La Hollande a donc réalisé ou à peu près ce que je rêve, puisqu'elle est ainsi toute ou presque toute entière une œuvre d'art étonnante. Mais il n'en est pas de même de nos pays latins d'aujourd'hui ; aussi M. Ballif nettoie-t-il, refait-il nos auberges, et j'apprends qu'il a invité à les décorer un de ces artistes sur lesquels je compte pour la décoration aussi de nos habitations à bon marché, M. Aubert, qui excelle en effet dans le dessin d'ornementation et dans le décor au pochoir.

Le restaurant populaire aurait, lui aussi, sa décoration. Ceux de M. Mangini à Lyon ont reçu, comme je l'avais demandé (et cela peut suffire pour le moment) les très belles estampes de Rivière qui en illuminent tous les murs.

Si je veux l'école comme le collège, si je veux toutes ces casernes universitaires (1), affreuses trop longtemps, et peu saines, transformées, éclairées, décorées, je veux aussi la parfaite hygiène et la décoration de la caserne, cette école, ce collège du soldat. J'aimerais que ses chambrées, ses couloirs se couvrissent d'œuvres d'art, exaltant, glorifiant l'héroïsme, portraits de soldats héroïques, scènes d'héroïques batailles. Mais, je la voudrais d'abord claire, confortable et d'une absolue propreté, si bien qu'elle se fît aimer du soldat, et éveillât en lui des goûts nouveaux, goûts qu'il pourrait ensuite apporter chez lui, en premier lieu celui de cette propreté absolue, et de l'hygiène parfaite, de la salubrité, de l'ordre partout, et aussi quelques goûts esthétiques.

Je me conformerais ainsi à la belle pensée du colonel Lyautey, faisant de la caserne une sorte de grande école, de grande université populaire pour l'éducation physique, morale, intellectuelle du soldat (2); et l'officier dès lors ne le préparerait pas seulement à la guerre, l'officier le préparerait aussi à la vie, ayant du moins cette occupation, cette fonction haute d'éducateur, pendant les intervalles de paix de plus en plus longs aujourd'hui (3).

Les Anglais ont les premiers, à notre époque, décoré des

(1) Les casernes universitaires d'abord devraient être transportées hors de Paris, loin de son atmosphère malsaine pour le corps et pour l'âme. On comprendra un jour que l'Université, que les collèges de l'Université et ses méthodes d'enseignement (je ne parle pas de l'éducation, dont elle ne s'est jamais occupée et qui importe cependant bien plus que l'instruction même à la culture de l'homme), auront fait autant de mal à la France que certaines des idées latines auxquelles nous avons dû ou devons le monarchisme de Louis XIV ou de Napoléon, le jacobinisme, le socialisme d'État, et le fonctionnarisme, c'est-à-dire l'esclavage moderne.

(2) Dans le même ordre d'idées, le Dr Cazalis a demandé qu'au *livret du soldat* on ajoutât trois ou quatre pages, rédigées par l'Académie de médecine, sur les maladies de la race : alcoolisme, tuberculose, etc., afin qu'il en apprît la gravité. Ce jeune soldat ne doit-il pas un jour perpétuer sa race, et la race ou la patrie, sa fonction n'est-elle pas de les protéger?

(3) A une conférence, un auditeur me cria : « Nous ne voulons plus de casernes. » Je répondis : « Certes je veux bien qu'on supprime un jour les casernes, en supprimant les armées, et d'abord en supprimant les guerres; mais, de grâce, pas de niaiseries; et n'est-ce pas le cas de répéter le mot d'Alph. Karr : « Que MM. les assassins commencent! »

salles d'hôpital, et ils ont bien fait. Leurs riches hôpitaux, hospices ou asiles, d'une si belle tenue, ont excité souvent mon admiration et mon envie. Quand nous avons commencé, assez tardivement, la réforme des nôtres, nous l'avons faite selon les modèles que nous offraient depuis longtemps les pays les plus aristocratiques de l'Europe, l'Angleterre, l'Allemagne, la Russie. Nous avons imité l'Angleterre, mais avec moins de goût que je ne l'aurais voulu, en décorant à Paris l'un de nos hôpitaux, l'hôpital Broca, dont on a couvert les murs de tableaux, d'estampes, de peintures décoratives, et paré les salles de palmiers et de fleurs. L'idée de cette décoration fait grand honneur sans doute à l'un de nos maîtres de la chirurgie, aussi artiste que chirurgien savant et qu'habile opérateur. L'intention honore également les artistes d'un talent rare qui, avec tant de générosité, ont brossé ces peintures, voulant faire à de pauvres femmes malades la charité de quelques distractions pour leurs yeux et créer pour elles un milieu moins lugubre, moins triste que celui d'autrefois ou d'ailleurs. Donc idée, intention excellentes, mais exécution qui me satisfait moins, cette décoration étant par place trop fastueuse, n'étant pas celle d'un hôpital, parce que aujourd'hui la décoration comme l'architecture, trop rarement est adaptée à sa fonction. Cela dit, je n'ai plus qu'à admirer, applaudir et remercier.

En des temps que l'on a dits barbares, grossiers et qui par certains côtés l'étaient moins que le nôtre (car on finira par comprendre que les progrès de l'humanité ne se mesurent pas à ses seuls progrès matériels, mais se mesurent surtout et d'abord à ceux de sa spiritualité, de ses hauts besoins d'idéal), cette pensée de la décoration des hôpitaux n'étonnait personne. Voyez l'hôpital de Beaune, l' « Ospédale » de Milan, la « Caridad » de Séville (1).

On a décoré, et assez bien je le reconnais, quelques-unes de nos gares. Enfin la gare d'Orléans n'est peinte ni en marron, ni en gris, comme les lambris, les murs, les portes de tant de nos administrations et de nos ministères, tous affreux et d'ordinaire très sales, ce que je ne comprends pas.

Mais pourquoi ne pas décorer aussi — plus simplement

(1) En notre temps, la plus belle décoration d'un hôpital sera celle peut-être de l'hôpital de Berck, grâce à ces chefs-d'œuvre, mais inachevés, je le crois, de M. Besnard, œuvres admirables de pathétique chrétien, de pitié, d'émotion, d'amour, œuvres éloquentes, presque sublimes par toute la souffrance, par toute l'angoisse qui les ont certainement inspirées.

sans doute et ce sera mieux — la gare de nos campagnes, ou de nos pauvres villes de province, qui le plus souvent est sor-

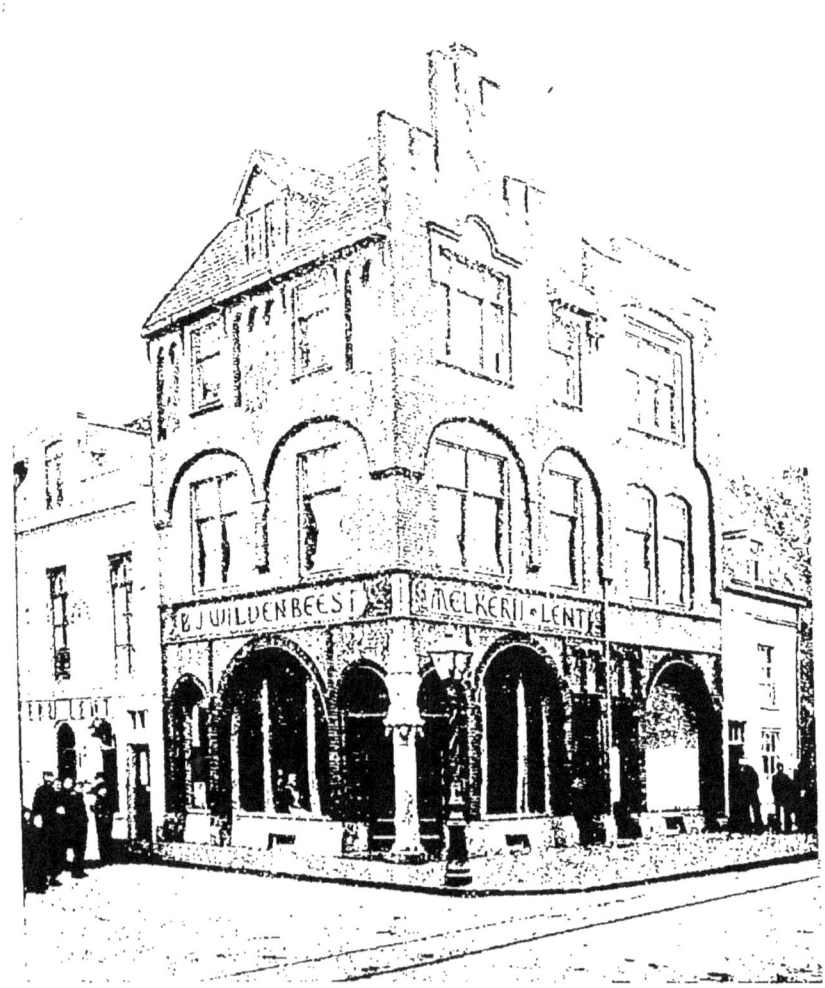

Vue extérieure d'une laiterie à Nimègue, par M. Leeuw, architecte.

dide, et, sans caractère, est la même au nord et au midi, à l'est et à l'ouest de la France, est bâtie partout, toujours, d'après

le même patron, est l'œuvre d'ingénieurs trop souvent, d'architectes peut-être, mais qui se valent, œuvre où n'apparaît nulle

Vue intérieure d'une laiterie à Nimègue, par M. Leeuw, architecte.

trace d'imagination, d'idée, pas même la connaissance des milieux où l'on a construit de ces gîtes pour les employés et les voyageurs! Pourquoi les gares, en effet, seraient-elles toutes

les mêmes du bout d'un réseau à l'autre, d'un bout de la France à l'autre? J'ai vu en Danemark, dans de petites villes ou des villages, des gares dont la décoration est exquise, et nulle part n'est la même. Pourquoi n'aurions-nous pas ce qu'ont les Danois, moins riches cependant que nous ne sommes (1)?

Nos wagons de première et de deuxième classe, presque parfaits sur les lignes du Nord et de l'Est, du Nord surtout, nos wagons de luxe de la Compagnie de Lyon ou de la Compagnie d'Orléans sont aujourd'hui très beaux, parmi les plus beaux de l'Europe.

Les wagons de première classe ont sur leurs parois la carte du parcours, et, comme les grandes gares, des vues photographiques de paysages ou de monuments remarquables, à signaler en la région desservie par la ligne, ce qui invite à les visiter. Mais je rappellerai sans cesse que nous sommes en démocratie : et alors pourquoi nos wagons de deuxième et de troisième classe ne seraient-ils pas décorés de même, je veux dire ornés de ces cartes et photographies? En Angleterre, sur certaines lignes, les wagons de troisième classe sont assez bien aménagés, assez confortables, pour que tout le monde puisse les prendre, et à ces troisièmes, que l'on attelle aux trains rapides, comme en Allemagne, est joint un wagon-restaurant dont le confort m'a étonné.

Les prisons? Voilà que la jeune Amérique a pensé aussi à en décorer quelques-unes. Et pourquoi non, et qui oserait sourire? Pourquoi l'art encore une fois n'entrerait-il partout, comme la lumière? Et cependant l'Amérique ne se pique pas, ainsi que la France, d'être une nation qui ait le souci de l'art partout, en tout et toujours. La vérité, et j'ai regret d'avoir à le dire, c'est que nous sommes peut-être aujourd'hui le contraire d'une nation artiste, et que décidément la démocratie française n'a aucune ressemblance avec celle de Florence ou d'Athènes, encore moins avec l'aristocratique Venise. Cette décoration des prisons aurait eu, m'a-t-on dit, un heureux effet sur le moral des prisonniers, et l'on penserait à en décorer d'autres (2).

(1) En Belgique, et je dois dire en France depuis peu de temps, depuis peut-être que l'on s'est élevé contre cela, on pense à modifier au moins cette tradition d'uniformité trop facile. Quelques administrateurs (ils sont peu nombreux) veulent enfin que les gares prennent, des pays où on les construit, et leurs matériaux et leur caractère, et que toutes, dans la France entière, ne soient pas construites sur un même modèle.

(2) Puisque je parle de l'Amérique, je tiens à féliciter toutes les jeunes filles, les jeunes femmes de ce pays qui, soucieuses du problème social, font beaucoup

Ainsi *l'art partout, l'art à tous, l'art en tout*, cette devise de l'Art nouveau, ce sera son honneur du moins de l'avoir proclamée, et cela seul pourra lui faire pardonner bien des égarements, bien des péchés graves. Mais il n'a donc pas tenu tout ce qu'il avait annoncé ; il s'est mis beaucoup trop au service de ceux qui pouvaient payer le plus, et jusqu'ici est venu trop peu en aide à ceux qui pouvaient payer le moins. En un mot, il est rarement allé vers les pauvres gens, vers les humbles, vers ceux qui avaient le plus besoin de lui.

pour alléger la vie dure de leurs sœurs pauvres et leur apporter un peu d'aide et de réconfort. Une chose charmante à signaler, par exemple : quelques-unes d'elles vont dans les ateliers faire des lectures, ce qui rompt la monotonie du travail, coupe heureusement les jacasseries stériles. Et comment nos jeunes filles, nos jeunes femmes ont-elles pu laisser durer si longtemps ce crime de certains magasins obligeant leurs employées à rester debout tout le jour, au risque de faire d'elles des malades ? Comment n'a-t-on pas boycotté les maisons, forcé les directeurs à la même pitié pour ces malheureuses que celle exigée parfois pour nos animaux domestiques ?

IV

Maintenant comment produire le mouvement d'opinion qui préparerait une telle révolution ou réforme? Et surtout comment faire l'éducation esthétique de la foule? Je commencerai par répondre à la seconde question. Il faut faire cette éducation comme toutes les autres : *la commencer à la maison, et la continuer partout*. Nous nettoierons donc la maison, puis le reste, et l'on a vu ce que je demandais pour cela. Et peu à peu ainsi l'éducation de cette foule se fera, je l'espère, et celle même, ce qui n'est pas moins nécessaire, de la bourgeoisie. Nous apprendrons donc à cette foule, hébétée à force de labeurs, de misères et de poisons (je parle aussi bien des poisons intellectuels que des autres, alcool, air méphitique du logis et du cabaret), qu'elle peut, si on le veut et quand on le voudra, sortir de sa vie lamentable, sordide, si étroite et si triste, s'évader de ces cloaques où elle consent à vivre, jouir des jouissances les plus hautes, respirer l'air pur, la lumière, la joie, si elle le veut aussi, car en toute éducation, il faut l'aide d'abord de ceux que l'on veut *élever*. Mais par elle seule, elle ne pourrait rien, puisqu'elle ne sait rien, ne se doute même pas de l'état d'ignorance, d'abaissement, de barbarie où elle est plongée aujourd'hui. Donc, c'est à nous, c'est à quelques-uns de se faire ses éducateurs. Le moment est mal choisi, me dit-on, la bourgeoisie n'ayant guère un goût moins perdu que le sien. La bourgeoisie, ce mot est vraiment bien vague ; car c'est d'elle cependant que sortent tous les jours, comme du peuple lui-même, ceux qui ont un goût excellent, et tendent à réformer le goût des autres, qui en effet est trop souvent détestable : Ruskin, Morris, ainsi que tous les artistes qui viennent à nous en ce moment, sont sortis de la bourgeoisie, si quelques-uns sont sortis du peuple.

Et j'arrive à la première question : comment créer d'abord un mouvement d'opinion qui préparera, amènera cette réforme?

Pour propager et faire triompher ces idées, j'ai proposé la formation d'une *Société internationale d'Art populaire ou d'Art pour*

le peuple et j'ai donné le programme (1), mais incomplet encore, de cette Société, constituée aujourd'hui. J'ai demandé aussi la création de revues ou de journaux, qui traiteraient toutes ces questions intéressant la vie des foules, questions d'hygiène, de décentralisation, de la pléthore des villes, du dépeuplement des campagnes, questions d'art populaire ou de l'art pour tous; et voici qu'avant que notre revue se créât, deux revues vien-

(1) Une société est à créer (elle se constitue en ce moment) de l'*Art populaire et pour le peuple*.

Cette société sera *internationale*; elle se mettra en relations avec celles qui, pour le même objet, se forment ou se formeront à l'étranger, et qui dans chaque pays, tout en devenant ses alliées et collaboratrices, garderont leur autonomie.

Elle concentrera et étudiera, en des *congrès*, toutes les questions intéressant l'*art pour le peuple et par le peuple*.

Elle aura donc en ses attributions les questions des habitations ouvrières ou à bon marché, et de l'art qui leur peut ou doit être appliqué, comme à toute habitation, à tout édifice destinés aux besoins du peuple.

Ainsi elle tentera de décorer et de meubler au meilleur marché possible l'habitation à bon marché, de décorer aussi les bibliothèques, instituts ou universités populaires, les « maisons du peuple », les restaurants populaires, les écoles, les petites mairies, comme les petites gares de chemins de fer, l'auberge, l'hôpital, la caserne, etc.

Pour cela, la société fera appel à tous les artistes qui ont le goût, le sens de la décoration simple, sobre, bien conforme à sa destination, et demeurant le plus possible dans la tradition nationale et régionale.

La société fournira à la fabrique, et à tous, des modèles pour renouveler, dans un style simple et pur, le mobilier imposé aujourd'hui par tant de fabricants dans un style ni simple ni pur, et dont le mauvais goût, du reste, est entretenu généralement par le besoin habituel à la province de vouloir toujours imiter Paris, ou par le besoin habituel au peuple de vouloir toujours imiter le « bourgeois », qui trop souvent lui-même a un goût détestable.

Afin de créer cet art nouveau pour le peuple et pour tous, et afin aussi de le faire en partie créer par le peuple, qui sut se créer son art d'autrefois, la Société établira d'abord des collections et des sélections de modèles, dont beaucoup sans doute seront directement empruntés à la vie rustique ou bourgeoise du passé, quelques-uns aux pays étrangers, où l'art populaire est resté ou est redevenu en faveur.

La société, dans cette intention, provoquera ou encouragera la formation, à Paris, d'un *Musée d'art populaire*, et, en chaque capitale de nos anciennes provinces, la création de *Musées provinciaux*, comme ceux d'Arles et de Quimper, où l'on recueillera tout ce qui est resté des arts locaux de jadis, des arts particuliers à chaque province ; et ces Musées et des *Expositions*, internationales ou non, *d'art populaire*, telles que nous les demandions l'an dernier, ou des *Expositions d'art rustique* (mais que comprennent ces Expositions générales), telles que M. P. Roche en organise en ce moment, ces Expositions et ces Musées pourront, croyons-nous, réveiller d'abord la vie artistique de nos provinces. « Ces Expositions et ces Musées feraient connaître, comme le dit très justement M. P. Roche, ce qui survit de nos arts populaires, et feraient rendre justice aux qualités de simplicité, de bon marché et de logique qui distinguent le plus souvent ou distinguaient les travaux du peuple. » On soutiendra, on encouragera ainsi, dans la pensée de M. Roche et dans la mienne, des inspirations très hum-

nent de paraître, une française, *L'Idéal du foyer* (1), une belge, *Le Cottage*, dont le programme est presque le nôtre : et même je n'aurais su mieux faire, pour exposer toute ma pensée, que de reproduire, si la place ne me manquait, celui de la revue française, et de la revue belge, dont le premier numéro, excellent déjà, vient de m'être envoyé. Leur venue est une joie pour moi, puisque je vois ainsi une partie de mes rêves qui se réalisent, une partie de la révolution appelée par moi qui commence.

Avec ce programme j'ai donné celui d'une *Exposition internationale d'art populaire et d'hygiène*, dont je demandais aussi l'ouverture, et qui n'a rien de commun, je le répète, avec celle qui a lieu en ce moment, au Grand Palais; celle-ci semble du reste nous avoir fait l'honneur de s'être inspirée de beaucoup de nos idées.

Enfin, j'ai demandé la création à Paris d'un *Musée d'art populaire*, qui nous fournirait bien des modèles excellents dont nous avons besoin, et présenterait en permanence des projets, des devis d'habitations, de mobiliers et de décorations à bon marché.

bles, on les incitera à donner plus encore, on ranimera en nos provinces des industries d'art qui s'éteignent, on en réveillera qui dorment, on en fera naître de nouvelles.

Cette société aura aussi dans ses attributions la formation d'une imagerie nouvelle populaire, et peut-être ouvrira-t-elle des comptoirs pour la vente à bon marché de reproductions en tous genres, par la photographie, la gravure, le moulage, le cinématographe, le phonographe même.

Elle encouragera la presse et la librairie illustrées, mais en vue d'une saine éducation générale.

Elle encouragera tout ce qui pourra aider à l'éducation artistique du peuple, ainsi les conférences, les cours du soir sur l'art et son histoire, ainsi les caravanes ou voyages scolaires, ainsi la création de petits musées scolaires ou ruraux, celle de concerts, auditions, théâtres populaires, etc.

Elle veillera à *l'art dans la rue* comprenant, pour la formation du goût, l'importance des suggestions qui continuellement nous viennent des spectacles donnés par elle.

Elle veillera aussi, pour les mêmes raisons, au patrimoine de beauté ou de charme à nous légué par nos paysages.

La manifestation première de cette société sera une grande *Exposition internationale d'art populaire*, dont l'habitation à bon marché sera le centre. Rien ne fera mieux comprendre qu'une telle Exposition le but et l'importance de la société, ni la fera mieux connaître.

Une *Revue internationale illustrée d'art populaire et pour le peuple* sera l'organe de la société. Elle sera publiée en trois langues : en français, en anglais, en allemand.

(1) *L'Idéal du foyer*, Revue mensuelle. M. Toiton, directeur (Paris, avenue des Gobelins, 7). — *Le Cottage*, Revue mensuelle. M. Ch. Didier, directeur (Bruxelles, rue Forestière, 33).

Notre exposition aurait le mérite d'abord d'être un peu ce qu'est l'image qui explique un livre, mieux parfois que le texte même. Elle aurait le mérite d'appeler l'attention sur bien des choses à garder ou à reprendre du passé, et sur bien des points à créer ou à recréer pour l'avenir. Elle ferait comprendre, elle montrerait la question résolue des habitations et des nourritures à bon marché, en même temps qu'elle montrerait aussi la question à résoudre du mobilier, de la décoration, de l'art, en un mot, de toute la vie haute ou charmante, devenant accessible à tous, oui, de la vie haute, car nous voulons pour tous les jouissances esthétiques, comme aussi toutes les pures jouissances spirituelles, auxquelles l'on ne songe guère, il me semble. Or, ces jouissances, ceux qui aspirent à elles, si modeste que soit leur fortune, les pourront donc aisément goûter, et quand on le voudra. Enfin cette exposition, en révélant ce qui se crée ou se prépare chez tel peuple, éveillerait des idées, stimulerait des activités chez tel autre.

Exposition internationale d'art populaire et d'hygiène : je tiens à *l'hygiène* en effet, ayant établi que toute reforme doit commencer par elle dans la maison, comme à la ville et au village. Et cette exposition serait *internationale ;* il serait nécessaire en effet de demander à la Russie par exemple de nous remontrer ces travaux exécutés par les paysans russes, d'après des modèles rustiques, travaux qui eurent un si grand succès à l'Exposition de 1900, dans le charmant village du Trocadéro, et qu'encourageaient justement des artistes du plus haut talent, Korovine, Vosnetzof, des personnes de la noblesse et des membres de la famille impériale. La reine de Roumanie, avec son goût artistique qui n'a d'égal que son patriotisme, a créé des ateliers où s'entretient la tradition de ces belles broderies populaires, presque orientales, particulières aux pays de l'est et du sud de l'Europe; ces broderies, il importerait de les revoir.

Il serait curieux de savoir aussi ce qu'ont obtenu certaines sociétés anglaises, suédoises, norvégiennes, finlandaises, par leur encouragement donné à des industries d'art populaires, et en faisant pénétrer ou en conservant dans l'art industriel nouveau, les traditions de l'art national, populaire ou rustique.

Il serait indispensable, on le comprend, de voir ou revoir aussi à côté des nôtres les habitations ou les projets d'habitations ouvrières à bon marché d'Angleterre, d'Amérique, d'Allemagne, des pays du nord et de l'Italie.

Cette exposition se diviserait en plusieurs sections :

1. *Section de l'habitation, et des édifices publics destinés aux besoins*

du peuple, (mairies, écoles, bibliothèques populaires, casernes, hopitaux, etc.)

II. *Section de l'ameublement*, divisée en section du mobilier proprement dit, et section de la décoration mobile.

III. *Section de l'hygiène appliquée à la maison*, l'hygiène devant être le premier souci de ceux qui la construisent et de ceux qui l'habitent.

IV. *Section de l'instruction populaire, des divertissements, récréations et fêtes populaires.*

V. *Section de l'alimentation à bon marché.*

1. Dans la première section, seraient exposés les plans des différents types d'habitations ou de logements à bon marché, pour les villes ou les campagnes, les plans de maisons et cottages à bon marché pour la montagne aussi, ou le bord de la mer : les architectes seraient invités à s'inspirer le plus possible, en leurs projets, des traditions et des conditions régionales.

A ces plans, quelques-uns peut-être exécutés, seraient joints les études et devis qui s'y rattachent.

Des projets de façades décoratives pour ces habitations montreraient comment on peut en varier l'aspect trop souvent uniforme. On verrait, par exemple, des revêtements en brique ou en grès émaillé, comme le propose l'excellent céramiste M. Bigot, ou en écailles de bois comme en Suisse ou en écailles d'ardoise comme en Normandie, ou de fer blanc, qui à l'air se patine et se dore, comme j'en ai rencontrés dans les Flandres. On pourrait habiller ainsi les matériaux les plus grossiers, tels que le plâtre, le ciment, le moellon ; et on reviendrait de la sorte à l'architecture colorée, à cette polychromie décorative, trop oubliée, délaissée par nous, et si heureusement en faveur en certains pays du nord. On exposerait également ici des modèles de façades peintes, et de *sgraffiti*, comme on en voit en Allemagne, en Belgique, en Suisse, comme on en voyait autrefois chez les Italiens. Un artiste belge, M. Crespin, a exécuté de ces sgraffiti avec un rare talent. La faïence, la brique émaillée pourraient donc éclairer de leur décor brillant et solide certaines de ces façades.

Qu'il a fallu de temps à nos architectes pour s'apercevoir que nous avions la première école de céramistes qui soit peut-être au monde, et pour appliquer notre céramique française à la décoration architecturale! On sait le parti que les Hollandais ont tiré de ce décor, grâce aux belles plaques de faïence ou de porcelaine fournies par Delft et par Rozenburg.

Voyez à Paris déjà, rue Saint-Lazare, au coin de la rue d'Amsterdam, un heureux exemple de la céramique appliquée au décor extérieur, sur la façade d'un restaurant, et à côté sur celle d'une boulangerie. Voyez aussi place Clichy, une façade encore de boulangerie, et rue de Passy, d'une laiterie. Enfin je rappelerai la délicieuse maison de la rue Flachat, élevée et décorée par le regretté Sédille. J'ajouterai que d'autres essais de céramique, mais employée au revêtement total ou presque total d'une maison, ne m'ont pas paru très heureux. L'emploi de la polychromie architecturale demande beaucoup de modération et de goût, et en somme est difficile. Je compte beaucoup pour cette révolution décorative sur M. Bigot qui est un excellent artiste, et qui tente généreusement de mettre la céramique à la portée de tous. Il est juste de signaler aussi les efforts que me paraît faire en ce sens la manufacture de Lunéville, en progrès chaque jour.

Des décorations de boulangeries, de boucheries, de laiteries, comme j'en ai vues dans les pays du Nord, figureraient ici en cette même section.

Enfin, exécutées, ou sur le papier seulement, je voudrais des installations d'ensemble, des décorations intérieures pour ces habitations à bon marché. On sait le grand succès que vient d'obtenir au Salon de la Société nationale des Beaux-Arts le mobilier à bon marché, exécuté par M. L. Benouville. Pour la première fois un mobilier charmant, mis par son prix modique à la disposition d'un ménage ouvrier était exposé en l'un de nos Salons. Il y a là vraiment une révolution qui s'annonce, et cette première manifestation de notre *Société internationale d'art populaire* fait bien augurer d'elle.

Des peintures murales seraient données ici comme exemples de décorations au pochoir, et s'accompagneraient de modèles nombreux pour ces décorations. Des papiers nouveaux seraient exposés, délicats de dessin et de couleur, bien qu'au même prix que ceux qui sont affreux et tristes ; et ces papiers qui se peuvent laver figureraient auprès d'eux.

L'on rattacherait à cette section l'auberge, la chambre de l'auberge propre, saine, élégante, telle que la refait en ce moment le président du Touring-Club, M. Ballif, et ces hôtels nouveaux, comme celui dont nous avons rappelé l'inauguration récente, pour jeunes femmes et filles ou comme l'*Albergo popolare* de Milan ; enfin l'on trouverait dans la même section la décoration de restaurants populaires, fut-elle aussi simple que celle du restaurant de la Société Mangini, à Lyon.

Façade de la boulangerie Timmermans, à Bruxelles; par M. Crespin.

A la suite nous aurions des décorations, s'il est possible, d'écoles, de mairies, de bibliothèques, d'instituts ou universités populaires, de « maisons du peuple », de petites gares de chemins de fer, d'hôpitaux; nous aurions les photographies de ces wagons de troisième classe et de leurs *dining rooms* qui honorent certaines compagnies anglaises, et celle d'autres wagons, et d'ailleurs, présentant aussi un grand progrès sur ceux d'autrefois ou d'aujourd'hui.

II. *Section de l'ameublement.* Là seraient rasssemblés tous les objets d'utilité domestique, meubles, vaisselle, poterie, verrerie, etc.; on verrait exécutés à bon marché des mobiliers complets, solides, et d'un goût parfait, quelques-uns d'eux dessinés par certains des meilleurs artistes de France et d'Europe.

J'aimerais des mobiliers plus artistiques que ceux exposés à Dusseldorf, où tant d'intentions cependant étaient excellentes, mais valaient mieux que l'exécution.

Avant tout, je voudrais ici une exposition rétrospective très large du mobilier populaire et rustique. La sélection qui en serait sévère nous approvisionnerait de précieux modèles, en vue de confectionner le mobilier nouveau, simple, sobre, parfait, que nous voulons créer, et en vue de réagir contre les tendances souvent folles en certains pays de cet art nouveau, de cet art prétentieux, excessif, sans goût, sans principes, sans patrie et sans art, qui régnait encore à l'exposition de Turin.

Le vêtement ne serait représenté que par les costumes populaires survivant dans nos provinces ou à l'étranger; cette exposition, en attendant leur musée général que nous devrions fonder (il existe à Prague pour la Bohême, il existe à Quimper pour la Bretagne), pourrait être complétée par la collection de poupées de Mlle Kœnig. Il serait intéressant de montrer ici, à défaut des costumes complets, les belles broderies populaires dont je parlais, roumaines, hongroises, croates, russes ou arabes.

Tout ce qui peut contribuer à l'ornementation de l'intérieur serait une division de la section II : il est bien entendu que les objets de cette division seraient à très bon marché. Là seraient de nouveau rassemblées les admirables estampes de Rivière, celles de Cassiers, celles de l'Anglais Heywood-Sumner, et aussi les affiches de certains des maîtres de l'affiche, en France ou à l'étranger, tels que Hugo d'Alesi, Steinlen, Pal, etc.

Ici encore prendrait place une exposition de photographies, par exemple, les belles reproductions à 50 centimes de chefs-d'œuvre des musées d'Europe, éditées par la maison Braun, ou

Nouvelles casernes à Madagascar. Logement du magasinier.

les reproductions que donnent en ce moment certains journaux d'art en Angleterre et depuis quelque temps une publication de la maison Hachette.

Là encore figureraient ces collections de photographies sur verre, destinées aux projections pour l'école et pour les conférences populaires, et dans ce même but des cinématographes.

Beaucoup d'écoles aujourd'hui sont approvisionnées d'un appareil à projections, et de photographies sur verre, incessamment renouvelées. On devine l'importance de cette distraction et de cette instruction par les yeux pour nos villages perdus loin des villes, et pour les villes mêmes, surtout pendant les longues veillées d'hiver.

J'ai parlé autrefois de la création de *circulating museums*, c'est-à-dire pour les photographies, les estampes, les gravures de location, comme celles des *circulating libraries* ou des cabinets de lecture. On pourrait ainsi, dans un département, faire circuler d'une école ou d'une mairie à l'autre ces photographies d'art, ces estampes, ces gravures. En cette section serait expliqué et recommandé le renouvellement continu par ce procédé bien simple des petits musées scolaires, de ces musées ruraux que nous voudrions voir se créer dans la France entière. Ce projet pourrait s'étendre aux hôtels, aux auberges, aux wagons de chemins de fer, où des photographies de paysages signaleraient les sites les plus beaux d'une région, afin d'y attirer les voyageurs.

A la suite de ces photographies, de ces estampes, viendraient les cartes postales, qui désormais font partie de la reproduction artistique à bon marché.

Le livre, le *magazine*, le journal, bien illustrés et à bon marché, auraient-ils leur exposition ? Peut-être : mais par quelques spécimens seulement, en raison de l'extension trop grande qu'une telle exposition pourrait prendre. Enfin s'ajouteraient ici tous les objets artistiques de décoration et tous les objets « de luxe » ouvrés par le peuple, par les paysans et paysannes de France ou d'ailleurs (dentelles françaises, par exemple, meubles russes en bois sculpté et peint, si remarqués à l'Exposition de 1900, etc.).

III. *Section de l'hygiène.* Tout ce qui concerne l'hygiène de la maison la plus modeste, et celle aussi des auberges, et l'hygiène familiale, celle de l'enfant, par exemple, serait rappelé en cette section. On y verrait donc le lit et le berceau tels qu'ils doivent être ; et là aussi des paravents, de grands écrans, à bon

marché, dont peut-être on ne fait pas suffisamment usage, et qui peuvent être si utiles comme parois mobiles. Là encore figurerait donc tout ce qui concerne l'hygiène de l'enfant (biberon, appareils de purification du lait, etc.).

Des brochures, des tableaux, des cartes postales rappeleraient ces ligues si intéressantes pour la vie populaire et la santé de la race, ligues contre l'alcoolisme, la tuberculose, les maladies évitables, ligues de prophylaxie sanitaire et morale, etc.; et je demanderais aux sociétés des Femmes de France de compléter leur œuvre ou de la transformer d'une façon nouvelle; les guerres contre l'homme deviennent de plus en plus rares; mais ce qui est de tous les jours, c'est la lutte, la guerre contre ces ennemis, plus redoutables encore et héréditaires aussi, qui sont les maladies épidémiques et les maladies de la race. Il y a longtemps que je voudrais voir mobilisées en ce sens ces forces généreuses dont disposent les sociétés des Femmes de France, qui trouveront rarement leur emploi dans une grande guerre continentale ou maritime. Les sanatoria populaires, les hôpitaux, les maisons de santé, les maisons de convalescence destinées aux classes pauvres pourraient être rappelées en cette section, si cela n'arrivait pas à en trop dépasser les limites.

La *IV section* réunirait les divertissements, les récréations, les réunions populaires (musique, théâtres populaires, jeux de plein air, sports de tous genres). Au point de vue de la décentralisation artistique de nos provinces et de nos campagnes, il pourrait être utile de faire connaître ici certains pianos et orgues mécaniques pour la diffusion partout, et même dans les églises, de la vraie musique.

Enfin dans la *V section*, des restaurants, des buffets, des bars automatiques, résoudraient le problème des nourritures à bon marché, telles que les donnent, déjà saines et vraiment excellentes, quelques restaurants populaires à Lyon, à Genève, à Paris.

Un restaurant végétarien (et ce genre de restaurants serait très utile, si on les savait employer) pourrait offrir des nourritures à un prix moindre encore; mais il faudrait que l'on enseignât sur les murs ou sur les cartes (chose nécessaire, qui n'a jamais été faite) les équivalences en azote ou en hydrocarbures des végétaux comparés aux viandes et poissons, et que l'on offrît des menus composés avec ces tables d'équivalence. On ignore, en effet, comment se peut remplacer par les légumes et par les fruits, que compléteraient le lait et les œufs, la viande généralement plus coûteuse.

Une telle exposition ne serait-elle pas intéressante, très pittoresque et féconde en instructions ou suggestions utiles? Elle se fera un jour ou l'autre en France ou ailleurs. Je préférerais qu'elle fût faite par nous, que l'initiative en vînt de la démocratie française; mais que cette exposition ait lieu ou non, en tout cas et par précaution, je viens de l'ouvrir, sur le papier d'abord.

De tous ces projets, qui seront réalisés quelque jour, sinon par la France, au moins certainement par des nations voisines ou lointaines (et peut-être alors les accueillerons-nous mieux, quand ils reviendront de l'étranger), de tout cet ensemble de projets, de vues ou de rêves, sortira, j'en suis certain, **une amélioration de l'état matériel, intellectuel, moral des foules populaires, et un commencement de véritable égalité pour tous.**

Mais si tout le monde peut avoir demain le logement sain et agréable, et le vêtement, et la nourriture à très bon marché; si chacun, quand il est malade, peut trouver à l'hôpital des soins excellents, les meilleurs qui se puissent trouver, si cet hôpital, sans être une merveilleuse œuvre d'art, comme le grand « Ospédale » de Milan, perd sa laideur, son horreur premières, son titre même, s'étant transformé en la plus confortable et la plus belle des maisons de santé; si chaque travailleur s'assure, et si, père de famille, il l'assure avec lui contre la maladie, la vieillesse, la mort, ce qui existe ailleurs et existera quelque jour, même en France, et sans qu'il soit nécessaire, je le désire, de recourir à l'État; enfin si chacun est appelé à une certaine égalité dans les jouissances artistiques et intellectuelles; si les voyages, chacun aisément les peut faire, et si les voyageurs, quelle que soit leur classe, ont des droits à peu près égaux; si d'autres réformes encore sont obtenues, en vérité, une grande partie de la terrible question sociale n'est-elle pas alors résolue(1)? Sans doute, il en existera toujours une, me dit quelqu'un, d'abord pour ceux qui en vivent, mais je n'oserais le dire ni

(1) Et j'ajouterai : quand il sera démontré pour tous que le secret du bonheur, comme le bouddhisme et le christianisme l'avaient vu, est d'abord dans la limitation du désir, et encore dans la pitié, la justice, la charité, l'amour (on dit la solidarité aujourd'hui, démarquant l'idée chrétienne ou bouddhique, je veux bien); qu'en un mot la question sociale est, au fond, une question morale, ce qui peut, il est vrai, en retarder longtemps la solution; c'est-à-dire que l'on est heureux bien moins par ce que l'*on a* que par ce que l'*on est*.

penser; oui, il est à craindre qu'il en existe toujours une, parce qu'il y aura toujours des inégalités naturelles entre les hommes, toujours des forts et toujours des faibles, des êtres sains, robustes et des malades, des êtres intelligents et d'autres qui ne le sont pas ou le sont moins, des habiles et des maladroits, des êtres actifs, énergiques et des paresseux ou des lâches, ce qui fait qu'au lendemain d'une égalité absolue, proclamée par des niais devenus puissants, par des dictateurs imbéciles, l'on en a vu, tout serait remis en état, et l'inégalité recommencerait. C'est que l'inégalité entre les hommes est une loi fatale, naturelle, éternelle et universelle; c'est que la loi du monde, reconnue par Darwin, met plus haut les uns, laisse plus bas les autres, en attendant qu'elle élimine les plus faibles, loi bonne peut-être après tout, malgré son injustice, son atroce brutalité, brutalité, injustice, que certainement du reste nous sommes tenus d'adoucir. Mais ces injustices ne seront plus les nôtres, et seule la Nature en sera la coupable, la Nature, non plus l'homme; et dans ce cas même, je le répète, nous réparerons ce que nous pourrons réparer de ses fautes, de ses duretés, de ses crimes. Or, supprimer ainsi d'abord les iniquités, les misères, les douleurs, qui plus ou moins viennent de nous, puis diminuer la part du mal qui vient des fatalités naturelles, vraiment n'est-ce pas beaucoup déjà, et que pourra-t-on jamais obtenir de plus?

Oui, je crois que toutes ces réformes économiques, sociales et artistiques ainsi rêvées, voulues et réalisées déjà par quelques-uns d'entre nous, doivent être la solution la plus efficace d'une grande partie de la question sociale, telle qu'elle se présente aujourd'hui. L'acceptera-t-on? j'en doute. Je ne crois guère que dans la folie, la sottise, l'égoïsme des hommes, tout cela retardant, faisant dévier sans cesse le progrès que quelques esprits rêvent pour le troupeau humain.

Je ne sais donc ce qui nous attend; mais nulle catastrophe à venir ne doit nous arrêter en l'accomplissement d'une œuvre que nous jugeons bonne, et que nous sommes tenus ou qu'il nous plaît d'accomplir. Vaincre, réussir, c'est bien; mais l'homme de devoir, comme le vrai soldat, n'agit pas qu'en vue de la victoire.

Quel artiste se refuserait à commencer son œuvre, parce qu'un jour peut-être elle serait détruite, ou qu'il ne la pourrait finir, ou qu'il ne pourrait l'achever, telle absolument qu'il la rêve?

Or notre œuvre est une œuvre aussi d'esthétique, et c'est pour nous une joie déjà de l'entreprendre, et elle doit tenter

toutes les intelligences un peu hautes, attirer toutes les volontés généreuses : œuvre d'esthétique, car nous voulons en finir, autant qu'il est possible, avec toutes les laideurs, avec tous les enlaidissements de la vie ; car nous rêvons et nous créerons, pour peu qu'on le veuille, sur une terre plus belle, une vie meilleure, et aussi une humanité nouvelle, plus saine, plus riche d'énergies que n'est l'humanité présente, une humanité sinon surhumaine, comme la voudraient quelques penseurs, du moins plus vraiment humaine, plus vivante, meilleure peut-être elle-même, et plus belle.

BIBLIOGRAPHIE

Rapport du Conseil supérieur des habitations à bon marché sur les demandes formées par les sociétés sur leurs comptes rendus, leurs bilans, les immunités fiscales et les ressources à leur ménager, par M. Émile CHEYSSON, inspecteur général des ponts et chaussées.

Le Progrès social à la fin du XIXᵉ siècle, par Louis SKARZYSKI, membre des sociétés de sociologie et d'économie sociale, etc. (Paris, Félix Alcan, 1901).

Ce livre est un résumé de l'Exposition d'économie sociale de 1900. Le chapitre III (p. 73-117) est entièrement consacré aux habitations ouvrières. A ce chapitre est annexé un appendice bibliographique (p. 479-481) assez complet et fort utile à consulter.

Habitations ouvrières : 1° proposition de loi; 2° rapports sur cette proposition de loi, sessions 1892-1894, par J. SIEGFRIED (Paris, Motteroz, 1892-1894).

Société française des habitations à bon marché. Documents à consulter, modèles et renseignements divers (Paris, bureaux de la Société : 15, rue de la Ville-l'Évêque, 1901).

Très importante brochure in-8° de 210 pages, indispensable à ceux qui veulent s'occuper théoriquement ou pratiquement de la question des habitations ouvrières.

L'Habitation du pauvre à Paris, par le Dʳ DU MESNIL (Paris, Masson, 1882).

Les Causes et les effets des logements insalubres, par le Dʳ MARJOLIN (Paris, Masson, 1881).

Un Devoir social et les logements d'ouvriers, par Georges PICOT, membre de l'Institut (Paris, Calmann Lévy, 1885).

Ouvrage qui a créé un puissant mouvement d'opinion et a eu pour résultat de nombreuses créations en faveur du logement de l'ouvrier.

L'Art de bâtir les villes, notes et réflexions d'un architecte, par Camillo SITTE. Ouvrage traduit et complété par Camille MARTIN. 17 dessins à la plume, 106 plans de villes et 4 planches hors texte (1903) [Société belge de librairie, Oscar Schepens et Cⁱᵉ, Bruxelles).

L'étude de M. Sitte aborde un domaine jusqu'ici à peu près inexploré.

Étude sur les habitations à bon marché en France et à l'étranger, par Charles LUCAS, membre de la Société française des habitations à bon marché (Paris, Aulanier et Cⁱᵉ, 1899).

Notice sur les habitations à bon marché, publiée en février 1900 dans le *Répertoire général alphabétique du Droit français* (in-4°).

Cette notice a été reproduite dans le compte rendu du congrès international de 1900.

De l'Habitation dans le département de l'Oise, son hygiène, ouvrage accompagné de plans et de vues photographiques, par G. BAUDRAN (Paris, Firmin-Didot, 1897).

État des habitations ouvrières à la fin du XIXᵉ siècle, étude suivie du compte rendu des documents relatifs aux petits logements qui ont figuré à l'Exposition universelle de 1889, par Émile CACHEUX, ingénieur des arts et manufactures (Paris, Baudry).

L'Action sociale par l'initiative privée, avec des documents pour servir à l'organisation d'institutions populaires et des plans d'habitations ouvrières, par Eugène ROSTAND, membre de l'Institut (Paris, Guillaumin; troisième série in-8° de 736 pages).

Les Habitations à bon marché en Belgique et en France, par J. CHALLAMEL (Paris, Pichon, 1895).

Étude pratique sur les habitations ouvrières en Belgique, par Léon MEERENS (Bruxelles, Braylant-Christophe, 1896).

Les Habitations à bon marché, par F. DE VALTHAIRE (Paris, Rousseau, 1897).

Les Logements ouvriers à Buenos-Ayres, par le Dr S. GACHE (Paris, Steinheil, 1900).

Constructions de maisons ouvrières, notices, plans, évolutions et conditions, par Émile DEMANY (Liége, Vaillant-Carmanne, 1900).

Étude sur les habitations à bon marché en France et à l'étranger, par Charles LUCAS (Paris, Aulanier, 1900).

Habitations ouvrières, par HOCHSTEYN (Bruxelles, 1901).

Les Habitations ouvrières, par E. MERGET et G. DARIMON (Liége, H. Dessain, 1901).

Habitations ouvrières, par VAN DER MOERE (Roulers, J. de Meester, 1902).

Art et socialisme, par J. DESTRÉE, député de Charleroi (Bruxelles, 1903).

Préoccupations intellectuelles, esthétiques, morales du parti socialiste belge, par Jules DESTRÉE (Bruxelles, 1903).

Le Cottage, revue mensuelle, J.-Ch. Didier, directeur, 33, rue Forestière, Bruxelles.

L'Idéal du foyer, revue mensuelle, Toiton, directeur, Paris.

Très bons périodiques à recommander, s'intéressant à l'hygiène autant qu'à l'art populaire.

Ouvrons les yeux : Voyage esthétique à travers la Suisse, par M. G. FATIO (Genève, Société d'éditions « Atar », 1903).

Ouvrage illustré, excellent, au point de vue de l'esthétique des villes.

APPENDICE

Depuis que ce livre est écrit, la *Société internationale de l'art populaire*, que nous voulions créer, a commencé à se former.

Je citerai, en France, parmi les artistes adhérents de la première heure :

MM. Aubert, décorateur ornemaniste ; Auriol ; Léon Benouville, architecte ; Besnard ; Bigot ; Bonnier, architecte ; Alf. Boucher, sculpteur ; Brateau ; Carrière ; Al. Charpentier ; Chéret ; Dampt ; Gallé ; Grasset ; Hugo d'Alési ; Frantz Jourdain ; Francis Jourdain ; le prince Bojidar Karageorgevitch ; Lalique ; Lenoir, sculpteur ; Mercié, sculpteur ; Moreau-Nélaton ; Dr Paul Richer, sculpteur, professeur à l'École des Beaux-Arts ; H. Rivière ; Pierre Roche ; H. Sauvage ; Valgreen.

Je citerai encore parmi les premiers adhérents français :

MM. Georges Picot, président de la Société des habitations à bon marché ; Ballif, président du *Touring-Club* ; Baumgart, directeur de la manufacture de Sèvres ; Roger Marx ; Soulier, directeur de *L'Art décoratif* ; G. Moreau, directeur de la *Revue Universelle* ; Geffroy, Uzanne, Le Goffic, publicistes ; Deherme, fondateur de l'Université populaire ; Chéradame, fondateur de l'Université populaire des études nationales ; Ch. Brun, secrétaire de *L'Action régionaliste* ; les Drs Pozzi, Ch. Richet, Fiessinger, de l'Académie de médecine ; le Dr Lerede ; MM. Massenet, Tiersot, musiciens ; etc.

En Belgique, ont adhéré déjà :

MM. Constantin Meunier, sculpteur ; les architectes Hobé, Horta, Jaspar ; Serrurier-Bovy ; Cassiers ; Crespin ; Jean d'Ardenne, publiciste ; Destrée, député de Charleroi ; Didier, directeur du *Cottage*, etc.

La Suisse, le Danemark nous ont envoyé déjà de précieuses adhésions. Nous espérons que la Société sera constituée dans toute l'Europe avant un an.

Je ne saurais trop appeler l'attention sur « l'Usine-Club aux États-Unis », article illustré de M. H. Bargy, publié dans le numéro du 1er mai 1903 de la *Revue Universelle*. Je cite un passage de cet article : « Pour les œuvres de prévoyance et de coopération qui protègent la vie privée et procurent à chaque ménage un maximum de sécurité avec un minimum de ressources, c'est la France qui est en avance sur l'Amérique. Par contre, le génie des Américains est dans l'organisation de la vie collective, et ils ont apporté à *l'existence en commun dans l'usine* des perfectionnements dont il y a lieu de s'inspirer en France. Ils ont fini par faire aux ouvriers, à côté de leurs petits foyers, *un grand foyer qui est la fabrique* elle-même. « L'usine, a dit l'un d'eux, est le *home industriel* de l'ouvrier; » les manufactures modèles avec leurs bains, leurs salles de lecture et de jeu, commencent à être pour les travailleurs ce que le cercle est pour les hommes du monde. Les Américains ont inventé et créé l'*usine-club :* c'est un type nouveau d'organisme en voie de développement. »

—◇—

Je prépare sur l'alimentation à bon marché une étude, complément nécessaire de celle-ci. Et à ce sujet, je voudrais dès aujourd'hui signaler certaines œuvres bien utiles, et que l'on devrait multiplier, ainsi le « Foyer de l'ouvrière », à Paris, 60, rue d'Aboukir; le « Cercle du travail féminin », 35, boulevard des Capucines, le « Cercle Amicitia ». 12, rue du Parc-Royal. Je signalerai aussi pour les employés ces restaurants à très bon marché, tels par exemple que celui qui fonctionne au Crédit lyonnais. Dans un prochain travail, j'insisterai sur le mérite du végétarisme à ce point de vue encore de la diminution dans le prix des nourritures, mais d'un végétarisme nullement absolu, bien compris et bien appliqué.

—◇—

Un Anglais disait à M. A. Rendu : « Nous avons combattu la tuberculose en créant des habitations salubres et en permettant au peuple de s'alimenter à bon marché. » L'Angleterre a dépensé, en effet, 3 milliards à faire des percées dans les quartiers insalubres et, tous les jours, des navires frigorifiques apportent d'Australie de la viande excellente vendue à bon marché dans tout Londres. Notre protectionnisme ne permettrait pas cela. Il est certain qu'en Angleterre, le bon marché des nourritures et cet assainissement des grandes villes sont les deux causes

principales de l'abaissement si remarquable de la mortalité par la tuberculose (*M. A.* RENDU, *dans une réunion publique*).

―◇―

« On calcule généralement, dit M. Picot, que le loyer doit représenter le sixième du salaire du chef de famille, en d'autres termes, que le salaire d'une journée doit payer le loyer de la semaine. »

―◇―

En dépit de mon pessimisme, je suis heureux de rappeler ce grand fait qui par moments me rassure. Plus de 4 millions de Français habitent la maison qu'ils possèdent. Cela ne se voit qu'en France et n'a son analogue qu'en Belgique. Rien de pareil ni en Angleterre ni en Allemagne.

On sait que la loi électorale belge donne une voix de plus au petit propriétaire habitant sa maison.

―◇―

Quelques notes sur l'art :
Pas plus que l'éducation et la liberté, je ne puis arriver à concevoir que l'art doive rester le privilège de quelques-uns. W. MORRIS.

Celui qui, bien au courant des arts anciens de son pays, des besoins et des moyens modernes, serait assez éclectique pour les marier, assez artiste pour les assortir, assez personnel pour y imprimer du cachet, celui-là ferait école et créerait un style. JASPAR, architecte à Liége.

―◇―

Sur le mécanisme, l'organisation des sociétés coopératives de construction auxquelles nous tenons tout particulièrement, puisqu'elles sont formées par des ouvriers, voir les précieux bulletins de la *Société française des habitations à bon marché*. Les consulter sur toutes ces questions, et au besoin s'adresser à la Société même, 4, rue Lavoisier.

―――

Paris. — Imp. LAROUSSE, 17, rue Montparnasse.

Librairie LAROUSSE, 17, rue Montparnasse, PARIS.
Grand Prix, Exposition universelle 1900

REVUE UNIVERSELLE

Toutes les Revues en une seule

La Revue Universelle est la seule revue illustrée ayant un caractère *encyclopédique* et permettant de suivre intégralement le mouvement littéraire, artistique, scientifique, politique et social du monde entier.

La Revue Universelle comprend :

1º Des Études originales écrites par les spécialistes les plus autorisés (littérateurs, érudits, savants);

2º **Trois grandes sections** (*Littérature et Beaux-Arts, Sciences morales et politiques, Sciences pures et appliquées*), dans lesquelles tous les sujets trouvent leur place sous des rubriques appropriées, de manière à constituer le tableau complet et méthodique de toutes les manifestations de l'esprit humain à notre époque.

Numéro spécimen gratis sur demande

CONDITIONS D'ABONNEMENT

La Revue Universelle paraît le 1ᵉʳ et le 15 de chaque mois en numéros in-4º illustrés de nombreuses gravures. Les abonnements partent du 1ᵉʳ de chaque mois.

	Trois mois	Six mois	Un an
France, Algérie, Tunisie	4 fr. 50	9 francs	18 francs
Étranger (Union postale)	5 fr. 50	11 francs	22 francs

Le numéro : 75 centimes.

On s'abonne à la Librairie Larousse et chez tous les libraires.

www.ingramcontent.com/pod-product-compliance
Lightning Source LLC
Chambersburg PA
CBHW071410220526
45469CB00004B/1238